누구나 쉽게 따라 그릴 수 있는 **1000**개의 생활 속 일러스트 *!!*

KB082970

·귀엽고 깜찍한·
손그림 일러스트

구도 노조미 지음 | 한미애 옮김

Raspberry
라즈베리

시작하는 글

학창 시절, 미술 시간이 우울하셨나요.

고마운 마음을 전하고는 싶지만

그냥 글로만 표현하기엔 부족하다고 느끼셨나요.

일러스트 취미 하나쯤 갖고 있다면

얼마나 좋을까! 하고 고민 중이셨나요.

아이가, 그림 그려 주세요! 하면

다음에 그려 줄게…, 이런 기약 없는 약속을 하셨나요.

이 일러스트 책으로 배우신다면 여러분의 케케묵은 그림에 대한 고민이

조금이나마 해결될 것 같은데, 어떠세요!

제 어린 시절을 돌이켜 보면,

낯을 많이 가리는 부끄럼쟁이에다 소심한 아이였죠.

하지만 노트에 수없이 그린 일러스트 덕분에

제법 많은 친구들을 사귈 수 있었답니다.

'그림'은 조용하지만

의외로 든든한 소통의 고리가 되어 주기도 해요.

주변의 흔한 필기도구나 간단한 그림 도구로 일상에 살짝 일러스트를

더해서 하루하루 행복하세요.

때로는 수많은 말보다

작은 일러스트 한 컷이

여러분의 마음을 전하는 데에

훨씬 큰 도움이 되기도 한답니다.

이러다 여러분의 일러스트 실력이

제 자리를 위협하면 어쩌나 하는 걱정이 살짝 들지만,

일러스트와 함께하는 여러분의 일상에 조금이나마 도움이 된다고 생각

하니 기쁨을 감출 수가 없네요. 진심으로 영광입니다!!

구도 노조미

Contents

Chapter 2 　음식과 잡화 그리기

Chapter 3 　이벤트나 행사 그리기

Chapter 4 　아이콘과 무늬, 그리고 장식선 그리기

일상에 살짝 일러스트를 더해서 하루하루 행복하게!

일상 곳곳에 살짝 일러스트를 더해 주는 것만으로도
우울할 땐 기분이 좋아지고, 기분 좋을 땐 훨씬 더 행복해지죠.

싱글벙글 다이어리

바쁜 일상 속, 즐거운 다이어리 꾸미기는 어때요?
페이지를 넘길 때마다 웃음 보장~! 온종일 행복 바이러스가 솔솔!!

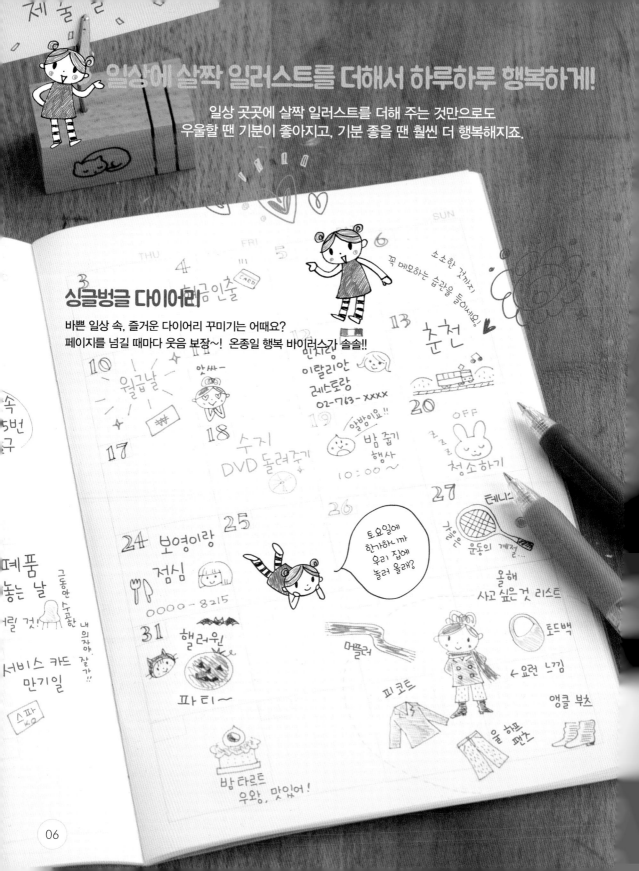

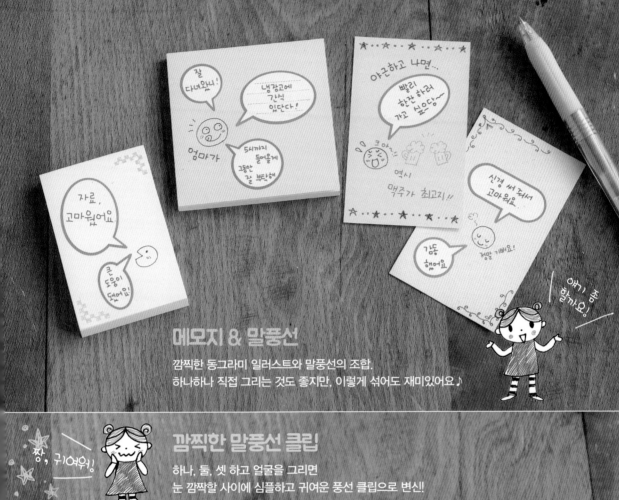

메모지 & 말풍선

깜찍한 동그라미 일러스트와 말풍선의 조합.
하나하나 직접 그리는 것도 좋지만, 이렇게 섞어도 재미있어요♪

깜찍한 말풍선 클립

하나, 둘, 셋 하고 얼굴을 그리면
눈 깜짝할 사이에 심플하고 귀여운 풍선 클립으로 변신!

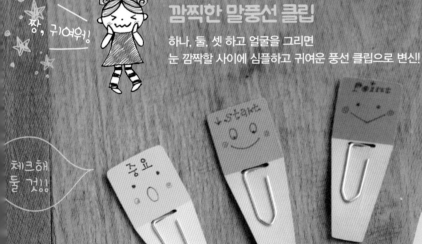

ec de gros yeux, et j'ai vu que ce
le moment de rigoler.
ous sommes arrivés dans le salon,
Moucheboume étaient là, et quand

tellement occupée avec sa petite famille. Mais
Maman a dit que non, que c'était un plaisir, et
qu'elle avait été bien aidée par la bonne.
— Vous avez de la chance, a dit Mme Mou-

룰루랄라 나만의 노트

디자인을 넣어 그리거나 포켓과 책갈피를 달아 나만의 노트를 만들어 봐요.
참, 책갈피도 일러스트로 꾸며 보세요.

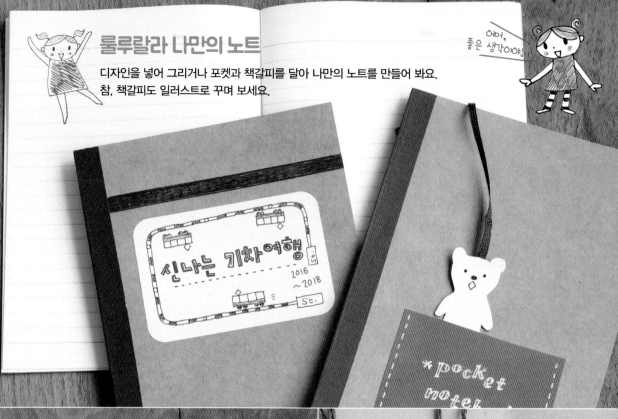

축하 봉투는 좀 더 격식 있게!

귀여운 분위기의 봉투도 좋지만 가끔 이런 축하 봉투는 어때요!
심플한 일러스트로 상대방을 생각하는 마음을 담백하게 전해
보세요.

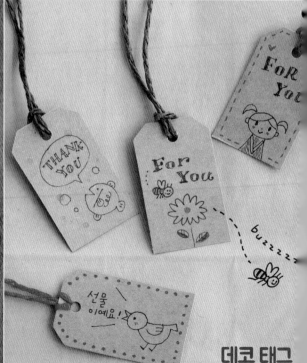

데코 태그

자그마한 선물에도 살짝 신경을 써 보세요!
때론 꾸러미 속 선물보다 더 기쁠 때가 있거든요.

종이가방의 변신은 무죄!

낡은 종이가방의 변신에 도전. 이런저런 종이가방들이 요렇게 깜찍해졌어요!

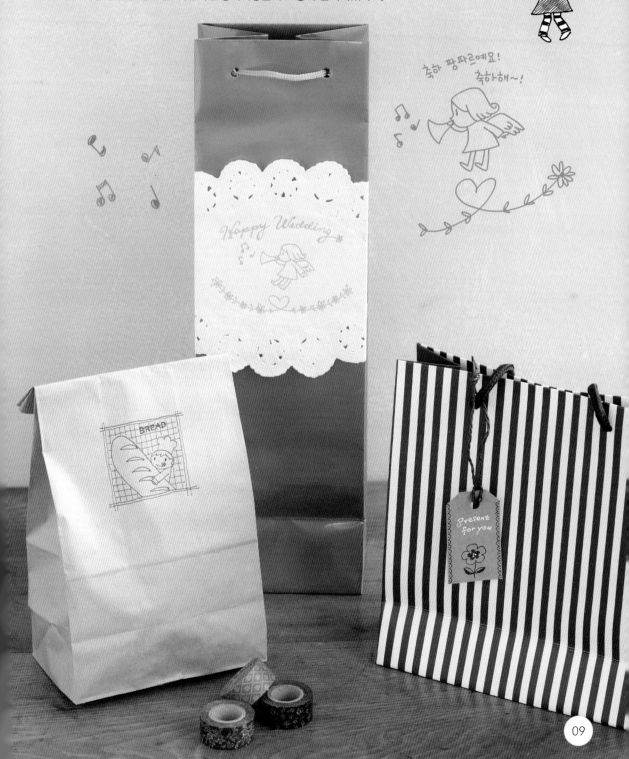

스마일 머그잔 & 걱정쟁이 머그잔

볼펜은 날로 진화 중!
유리나 천에도 그릴 수 있는 볼펜을 활용해 보세요.
밋밋한 컵에 일러스트만 살짝 그려 넣어도 나만의 머그잔 탄생♪

차 한 잔 할까요♪

F..

카페오레가
얼마나 뜨거우면
표정이 이럴까?

맛있겠다~
오렌지 머핀일까? 음~, 고민된다!

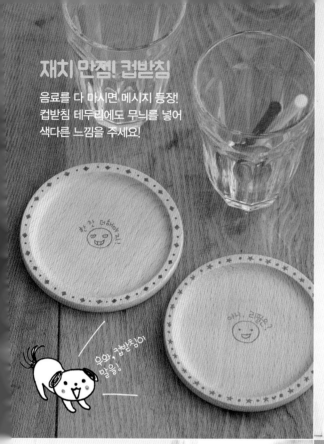

재치 만점! 컵받침

음료를 다 마시면, 메시지 등장!
컵받침 테두리에도 무늬를 넣어
색다른 느낌을 주세요!

한 잔 더하시죠!

어, 리필은?

우와, 컵받침이 말을.

홈카페 메뉴판

나만의 카페 데코에 핸드메이드 메뉴판은 필수.
자, 유쾌 상쾌 통쾌 브런치 타임 시작해 볼까요!

정리정돈 유리병

일러스트와 함께 글자도 예쁘게 장식해 보세요.
귀여워서 자꾸자꾸 손이 가요.

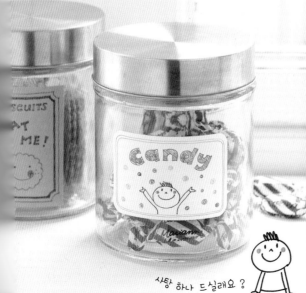

candy

사탕 하나 드실래요?

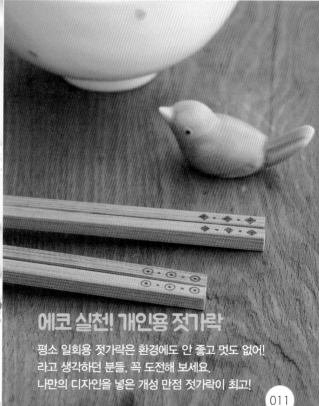

에코 실천! 개인용 젓가락

평소 일회용 젓가락은 환경에도 안 좋고 멋도 없어!
라고 생각하던 분들, 꼭 도전해 보세요.
나만의 디자인을 넣은 개성 만점 젓가락이 최고!

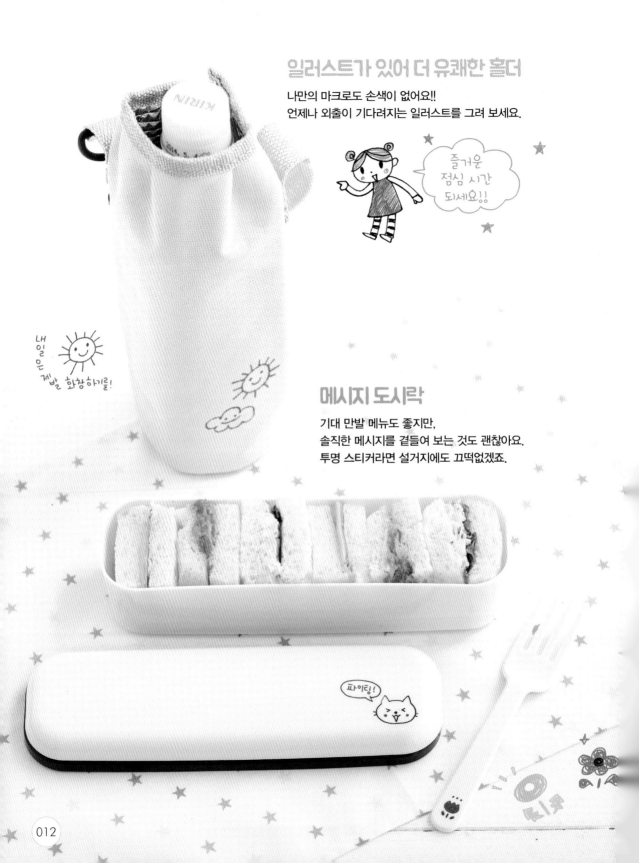

일러스트가 있어 더 유쾌한 홀더

나만의 마크로도 손색이 없어요!!
언제나 외출이 기다려지는 일러스트를 그려 보세요.

메시지 도시락

기대 만발 메뉴도 좋지만,
솔직한 메시지를 곁들여 보는 것도 괜찮아요.
투명 스티커라면 설거지에도 끄떡없겠죠.

심플 귀요미 마그넷

주방 분위기에 어울리는 일러스트를 준비하세요.
마그넷마다 가족들 일러스트를 담아 메모에 활용해도…

외출용 종이컵

간단한 파티나 피크닉에 딱이에요!
깜찍한 전용 컵을 미리 준비해 두면
분위기가 한껏 무르익겠죠!

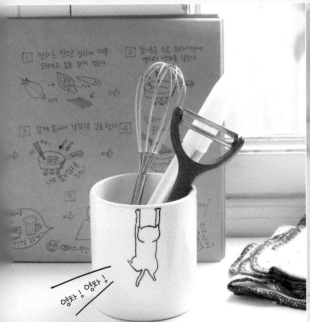

스 만점! 주방용품 홀더

스트 하나만으로 주방에도 나만의 개성을!
가득한 주방에서 만든 요리가 벌써부터 기대되네요.

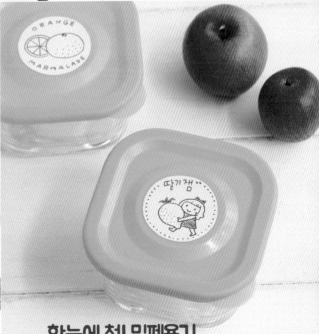

한눈에 척! 밀폐용기

스티커에 그려서 찰싹 붙여 주세요.
냉장고 속에서도 찬장 속에서도 편리하고 깔끔하게!

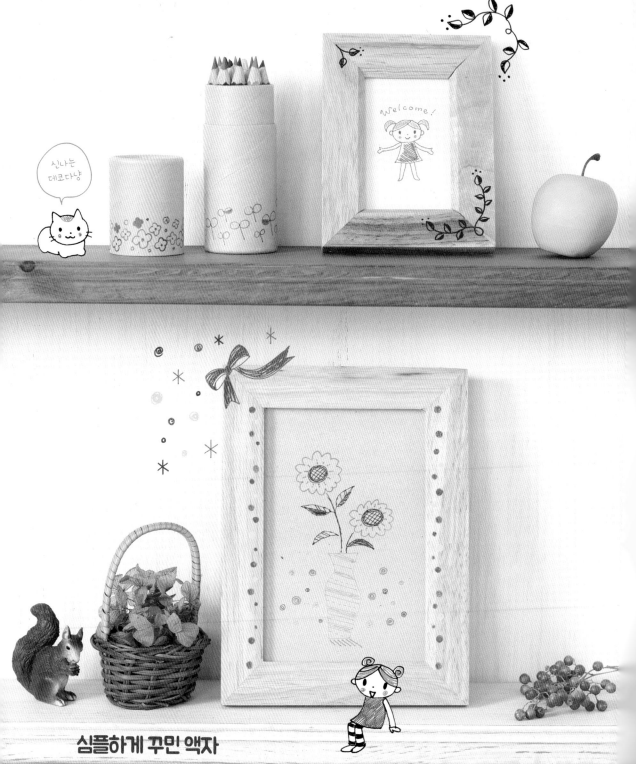

신나는
데코다냥

Welcome!

심플하게 꾸민 액자

밋밋한 액자를 컬러풀하게!
이럴 땐 심플한 일러스트가 좋아요. 액자 안이 돋보이도록 말이죠.

원 포인트 열쇠고리

누가, 어디에 사용하는지… 한눈에 알아볼 수 있고 디자인도 깜찍해요! 벽에 장식하면 멋짐 주의!!

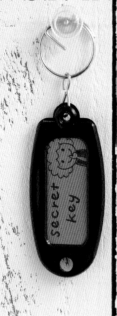
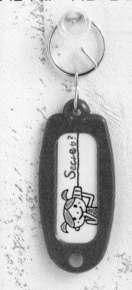
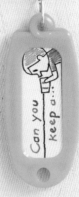

잘 자요, 실타래

바느질이 끝나고 모두 사이좋게 잠들었네요! 러블리한 머플러 좀 보세요~♡

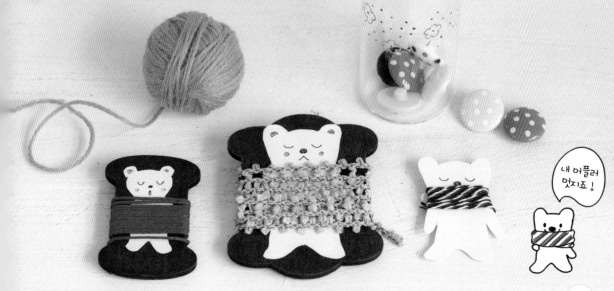

내 머플러
멋지죠 !

아기자기한 옷걸이

옷걸이 디자인이 귀엽긴 하지만 뭔가 부족해 보일 땐 일러스트를 넣어 보세요. 아주 깜찍해졌죠!

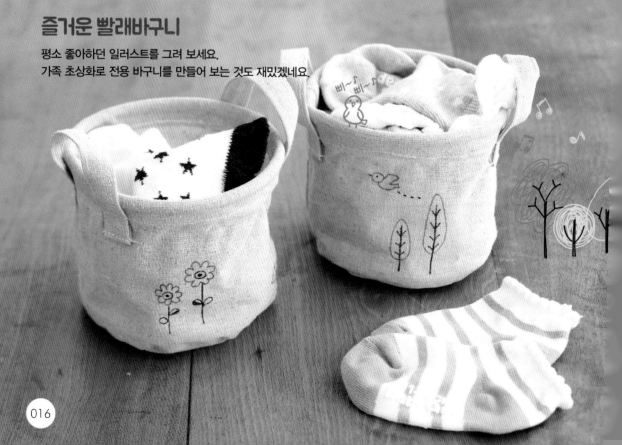

즐거운 빨래바구니

평소 좋아하던 일러스트를 그려 보세요.
가족 초상화로 전용 바구니를 만들어 보는 것도 재밌겠네요.

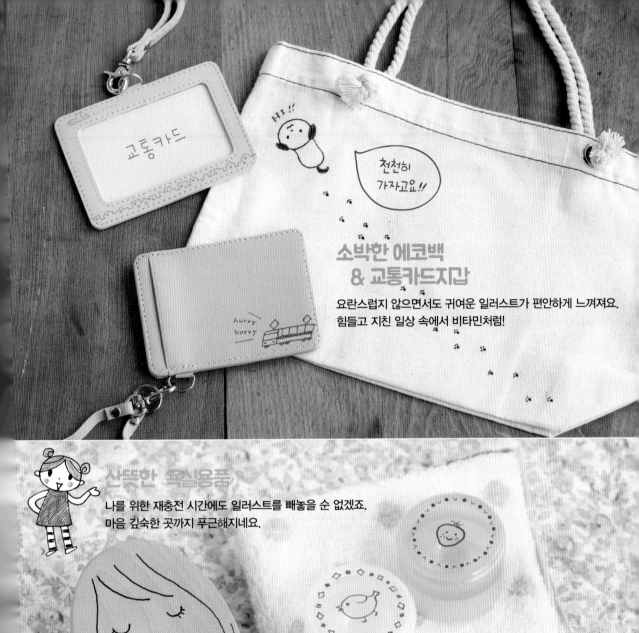

교통카드

HI !!

천천히
가자고요!!

소박한 에코백
& 교통카드지갑

요란스럽지 않으면서도 귀여운 일러스트가 편안하게 느껴져요.
힘들고 지친 일상 속에서 비타민처럼!

hurry
hurry

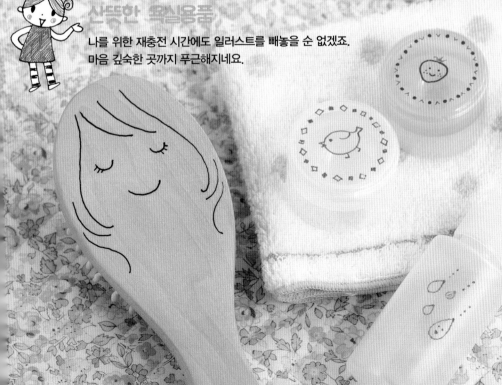

산뜻한 욕실용품

나를 위한 재충전 시간에도 일러스트를 빼놓을 순 없겠죠.
마음 깊숙한 곳까지 푸근해지네요.

프리티 꽃바구니

무늬를 더하면 귀여운 느낌이 물씬!
같은 계열의 색으로 그려 주면 훨씬 사랑스러워요!

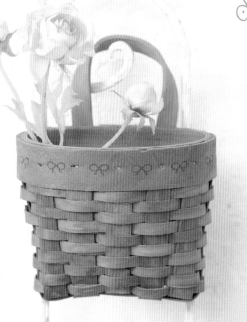

잡화 손잡이에도 일러스트를 그려 넣어
가드닝의 즐거움을!

멋진 홈가드닝

식물을 돋보이게 하려면 심플한 일러스트가 좋아요.
자, 나만의 정원을 멋지게 꾸며 볼까요!

Introduction
그리기의 기본

기본적으로 준비해야 할 것은 볼펜과 종이뿐!
주변의 흔한 볼펜으로 그릴 수 있는 간단한
일러스트의 기본에 대해 먼저 소개할게요.
선과 동그라미만으로도 귀엽고 깜찍한
일러스트를 그릴 수 있답니다!

여러 종류의 선 그리기

일러스트에 도전해 보고 싶어도 긴장한 탓에 좀처럼 시작하기가 어렵다면….
먼저 선 그리는 연습부터 시작해 보세요.

직선과 점선 그리기

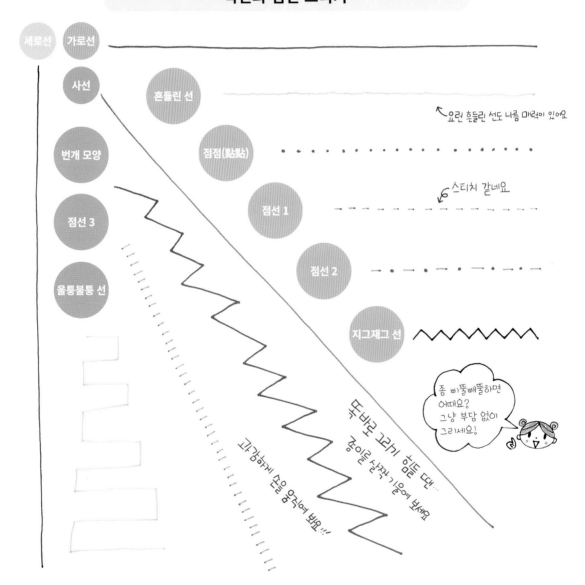

곡선 그리기

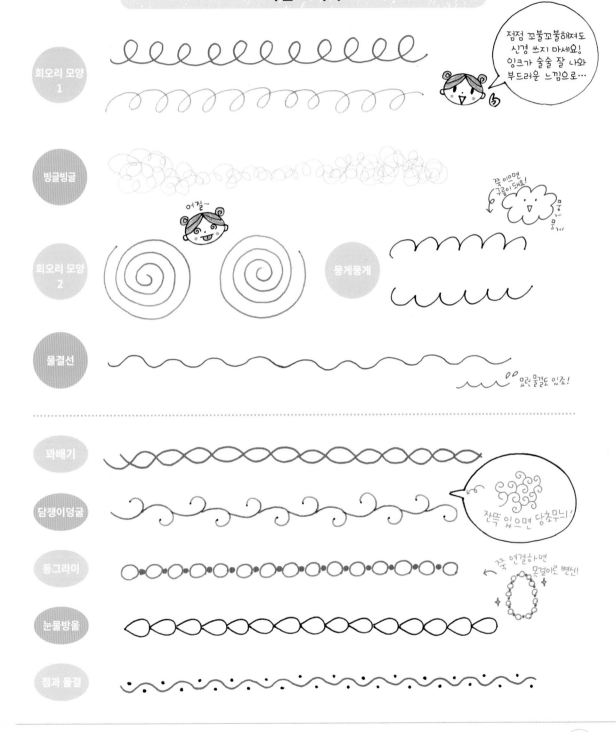

회오리 모양 1

점점 꼬불꼬불해져도 신경 쓰지 마세요! 잉크가 술술 잘 나와 부드러운 느낌으로…

빙글빙글

회오리 모양 2

어질~

뭉게뭉게

쭉 이으면 구름이 돼요!

뭉게뭉게

물결선

요런 물결도 있죠!

꽈배기

담쟁이덩굴

잔뜩 있으면 당초무늬!

동그라미

쭉 연결하면 목걸이로 변신!

눈물방울

점과 물결

그리기의 기본 ②
동그라미를 활용해서 그리기

선을 그려 보면서 어느 정도 그림 도구에 익숙해졌다면
동그라미를 활용해서 그릴 수 있는 간단한 일러스트부터 도전해 보세요.

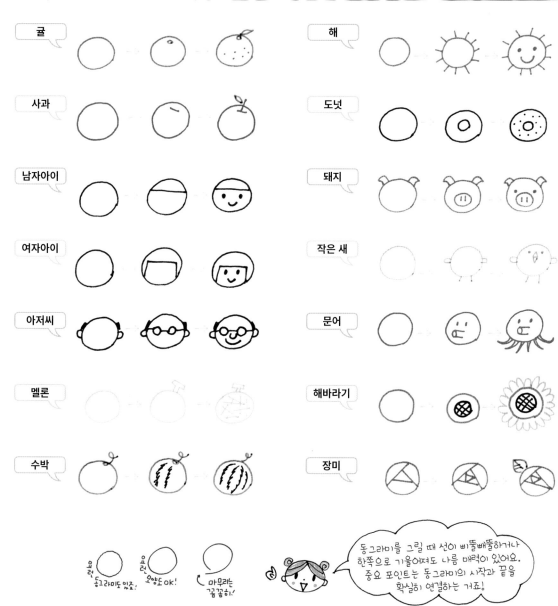

귤

사과

남자아이

여자아이

아저씨

멜론

수박

해

도넛

돼지

작은 새

문어

해바라기

장미

원 동그라미도 있죠!

원 모양도 OK!

마무리는 꼼꼼히!

동그라미를 그릴 때 선이 삐뚤빼뚤하거나
한쪽으로 기울어져도 나름 매력이 있어요.
중요 포인트는 동그라미의 시작과 끝을
확실히 연결하는 거죠!

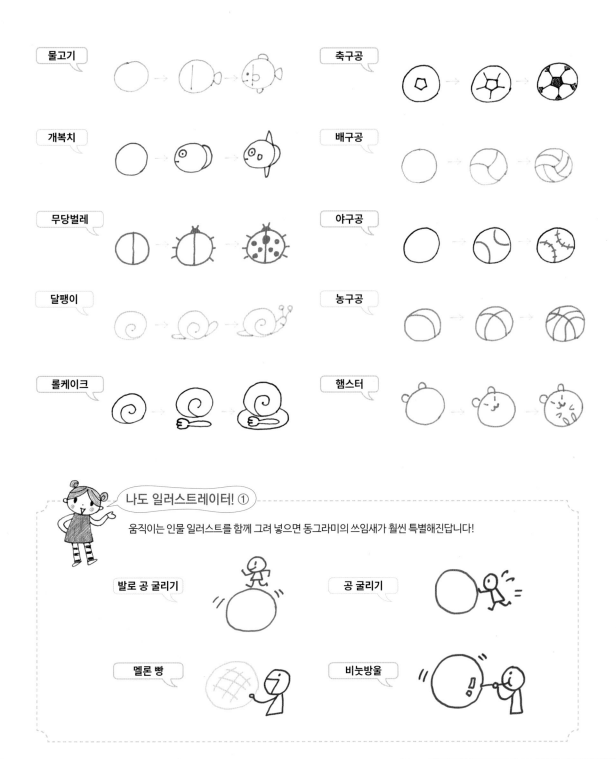

물고기

축구공

개복치

배구공

무당벌레

야구공

달팽이

농구공

롤케이크

햄스터

나도 일러스트레이터! ①

움직이는 인물 일러스트를 함께 그려 넣으면 동그라미의 쓰임새가 훨씬 특별해진답니다!

발로 공 굴리기

공 굴리기

멜론 빵

비눗방울

그리기의 기본 ③

다양한 표정 그리기

준비 과정으로 다양한 표정 일러스트를 그려 보세요.
작은 동그라미 하나로 사람은 물론, 동물 등에도 응용할 수 있는 간단 아이콘이에요.

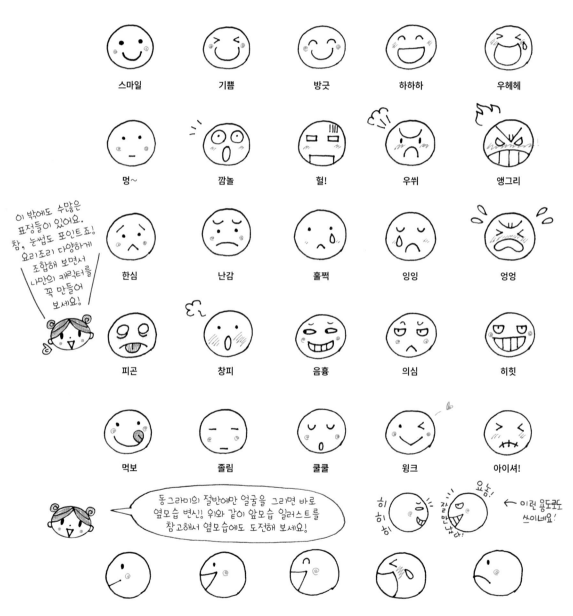

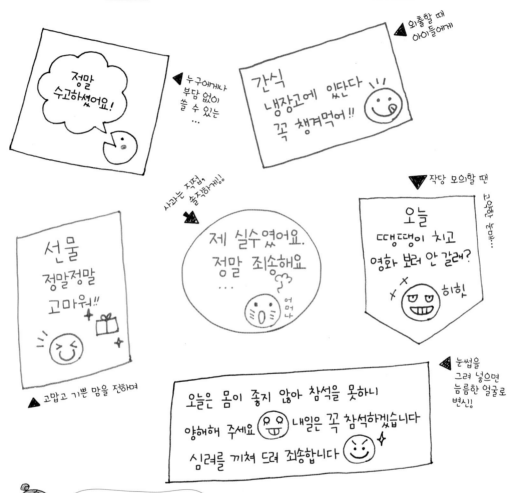

외출할 때 아이들에게

정말 수고하셨어요!

누구에게나 부담 없이 쓸 수 있는 …

간식 냉장고에 있단다 꼭 챙겨먹어!!

사과는 직접, 솔직하게요.

작당 모의할 땐

선물 정말정말 고마워!!

제 실수였어요. 정말 죄송해요 …

엄마

오늘 땡땡이 치고 영화 보러 안 갈래? 히히

고요한 분위…

▲ 고맙고 기쁜 맘을 전하며

오늘은 몸이 좋지 않아 참석을 못하니 양해해 주세요 내일은 꼭 참석하겠습니다 심려를 끼쳐 드려 죄송합니다

눈썹을 그려 넣으면 늠름한 얼굴로 변신!

나도 일러스트레이터! ②

눈, 코, 입의 위치나 크기를 살짝 바꾸면 정말 다양한 표정들이 나와요!

뭐든지 할수 있어!

위작으로 올리면 기분 좋은 표정

저기…

아래쪽으로 나리면 다소곳한 표정

둥그랗게

작고맣게

눈의 크기에 따라 인상이 달라요!

오목조목

시원시원

얼굴에서 눈, 코, 입이 차지하는 비율

진화된 볼펜을 만나 보세요!

볼펜은 놀라우리만치 나날이 진화 중이에요. 요즘 문구점에 가면 각종 볼펜들이 줄지어 놓여 있는 걸 볼 수 있어요.
그 많은 볼펜 중 어떤 걸 골라야 좋을지 망설이는 분들을 위해 볼펜의 모든 것을 소개해 볼게요.

잉크의 종류

0.4~0.5mm의 젤 잉크를 추천해요!

볼펜 잉크의 종류에는 유성, 수성, 젤 잉크 등이 있어요. 번짐이 적고 흔들어도 잘 흐르지 않는 것이
유성, 그리기엔 쉽지만 물에 약한 것이 수성, 번짐도 적고 그리기에도 적당한 것이 젤 잉크예요.
이 책에서는 주로 0.4~0.5mm의 젤 잉크를 사용했어요.

볼펜의 종류

다양한 곳에 일러스트를 그릴 수 있는 볼펜이 나와 있어요.

검정, 갈색 등
진한 색 종이에
그려도 눈에
띄어요.

잘 번지지 않고
물에도 강해요.

잘 번지지
않고 발색도
좋아 사진에
그려도 눈에 잘
띄어요.

유리,
플라스틱이나
금속에까지
그릴 수 있어요.
단, 수성.

볼펜은 생각났을 때 가볍게 사용할 수 있고, 가격도 적당한 편이에요. 손에도 잘 묻지 않아
그림 도구로도 인기가 있지만, 볼펜의 특성상 넓은 평면을 칠하기엔 적당하지 않아요.
다음과 같이 색을 칠하는 법을 살펴 보세요.
또 자세한 채색 방법은 43쪽 '살짝쿵 TIP ②'에 소개했으니 참고하시면 좋아요.

옆으로 칠하기
　손 움직임이 편하므로 대담하게
　쓱쓱 그릴 수 있어요.

가로로 칠하기　세로로 칠하기
선을 똑바로 그리기 어려울 땐
종이를 살짝 기울여서
그려 보세요.

둥글둥글 칠하기
둥근 모양을 칠할 때
추천해요.
왠거 입체적이고 생동감이
느껴지네요.

이것도 나쁘건 않지만
좀 평면적이죠.

Chapter 1
인물과 동물, 그리고 자연 속의 생물 그리기

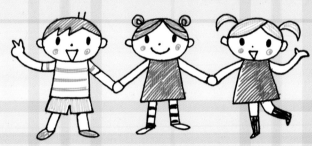

귀엽고 깜찍한 일러스트를 그릴 수만 있다면
매일매일이 얼마나 즐거울까요! 우리에게 일러스트는
단순한 그림이 아닌 소통의 고리라고 할 수 있어요.
이제라도 '나의 분신'이라고 할 만한 캐릭터를 골라
연습해 보세요!

인물 그리기 ①
여자아이와 남자아이의 기본은 3등신!

먼저 간단한 아이콘이나 포인트를 주기에 적당한
여자아이와 남자아이를 3등신으로 그려 보세요.

여자아이와 남자아이 그리기

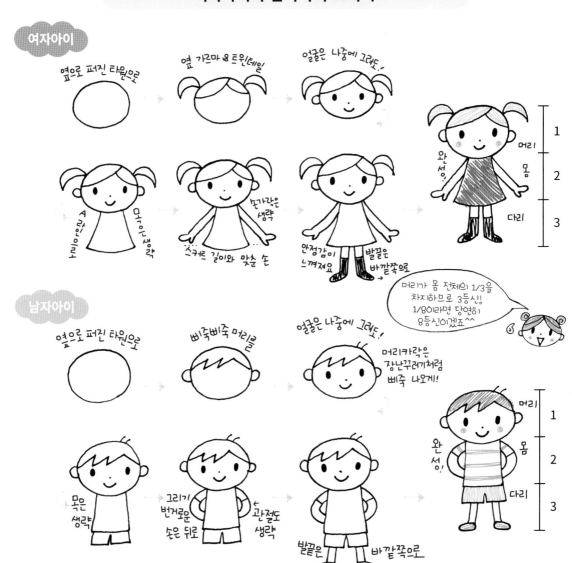

여러 가지 헤어스타일

남자아이

남자아이의 헤어스타일은 단순해요.

전체를 삐죽삐죽

샤기 스타일

밤톨 군!

스포츠 스타일

단정하게

도련님 스타일

위로 솟구치게

펑키(?) 스타일

여자아이

여자아이의 헤어스타일은 무척 다양하게 표현할 수 있어요.

내 헤어스타일이 요기 있는지 찾아보면 어떨까요?

깡충!

사이드 포니테일

롤케이크처럼

번 스타일

롤이 2개

양쪽 번 스타일

살짝 흘러내리게
화려하게!

업 스타일

살짝 삐침머리
단정하게

쇼트 스타일

복고풍으로

양 갈래 땋은머리

앞머리는 가운데에 남기고 관자놀이 쪽은 단정하게

포니테일

트윈테일

살짝 긴 삐침머리

롱 스타일 ①

동그라미로 그릴 수 있는 귀를 덮는 스타일

보브 스타일 ①

2개를 합쳐서

볼륨 있는 보브 스타일이 귀여워요!

헤어스타일을 먼저 그린 후, 턱선을 그리면 어른스러워 보여요

롱 스타일 ②

보브 스타일 ②

인물 그리기 ②
다양한 복장으로 상황 설정하기

계절별, 상황별로 다양한 복장을 연출해 보세요.
3등신을 기본으로 한다면 어떤 일러스트도 무난히 그릴 수 있어요.

평상복

 여자아이

기본

26쪽에서 자세히 설명했듯이 볼펜은 평면 채색에는 적당하지 않아요. 그나마 색을 칠할 때는 "같은 방향으로", "색칠 자국을 겹내지 말고 대담하게", 하는 것이 요령이라고나 할까요.

여긴 먼저 가로선, 그다음엔 사선으로 칠하기

학생복

약간 긴 파카 & 미니 스커트

파카 스타일

물방울 무늬 민소매

레깅스

여름옷

복슬복슬 귀마개

표준한 코트

겨울옷

남자아이

기본

여러 가지 색을 쓸 때는 3가지 색 이내로 쓰는 게 깔끔해 보여요

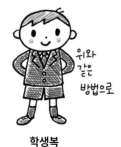

위와 같은 방법으로

학생복

←후드

←치노 팬츠

파카 스타일

바캉스룩 스타일

여름옷

여름보다 통통하게

두툼한 스타일

겨울옷

스페셜데이 복장

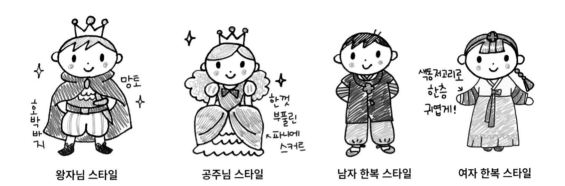

망토

호박바지

왕자님 스타일

한껏 부풀린 파니에 스커트

공주님 스타일

남자 한복 스타일

색동저고리로 한층 귀엽게!

여자 한복 스타일

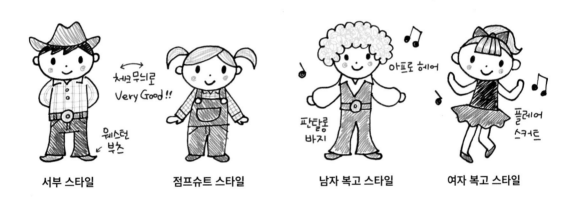

체크 무늬로 Very Good !!

웨스턴 부츠

서부 스타일

점프슈트 스타일

아프로 헤어

판탈롱 바지

남자 복고 스타일

플레어 스커트

여자 복고 스타일

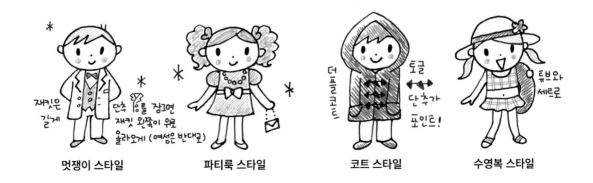

재킷은 길게

단추를 잠그면 재킷 왼쪽이 위로 올라오게 (여성은 반대로)

멋쟁이 스타일

파티룩 스타일

더플코트

토글 단추가 포인트!

코트 스타일

튜브와 세트로

수영복 스타일

인물 그리기 ③
동작이나 포즈는 과감하게 그리기

과감하게 그려 보세요! 중심이 어디인지를 알고 있다면 OK!
그냥 서 있는 포즈를 그렸을 뿐인데도 생동감이 느껴질 정도예요.

옆모습 그리기

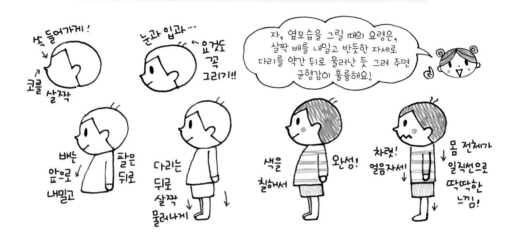

상황별 포즈

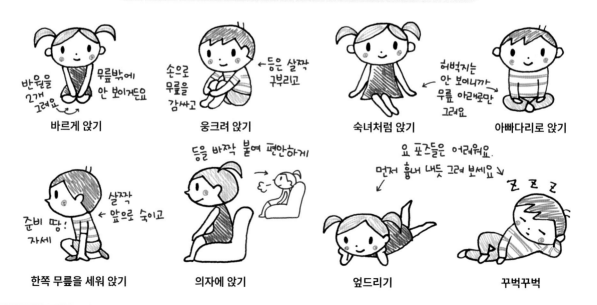

바르게 앉기 웅크려 앉기 숙녀처럼 앉기 아빠다리로 앉기

한쪽 무릎을 세워 앉기 의자에 앉기 엎드리기 꾸벅꾸벅

여러 가지 동작

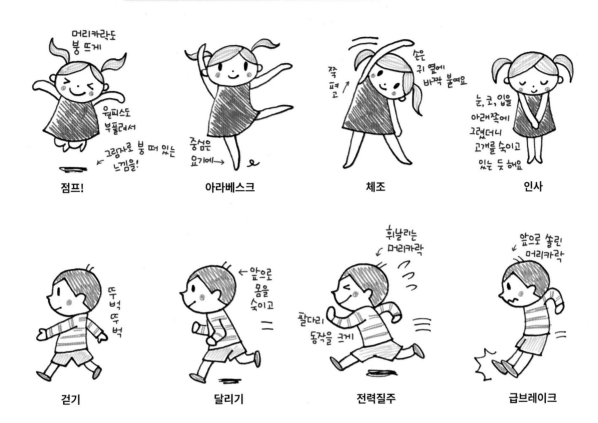

머리카락도
붕 뜨게

원피스도
부풀려서

→ 그림자로 붕 떠 있는
느낌을!

점프!

짝
펴
고

중심은
요기에 →

아라베스크

손은
귀 옆에
바짝 붙여요

체조

눈, 코, 입을
아래쪽에
그렸더니
고개를 숙이고
있는 듯 해요

인사

뚜벅
뚜벅

걷기

← 앞으로
몸을
숙이고

달리기

휘날리는
머리카락

팔다리
동작을 크게

전력질주

↖ 앞으로 쏠린
머리카락

급브레이크

손과 발은 엇갈리게 그려야 한다는 거 잊지 않았겠죠!!! 어? 뭔가
이상한데!

손으로 표현하기

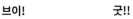

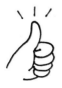

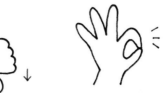

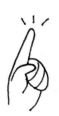

브이! **굿!!** **우우! (야유)** **오케이!** **포인트!**

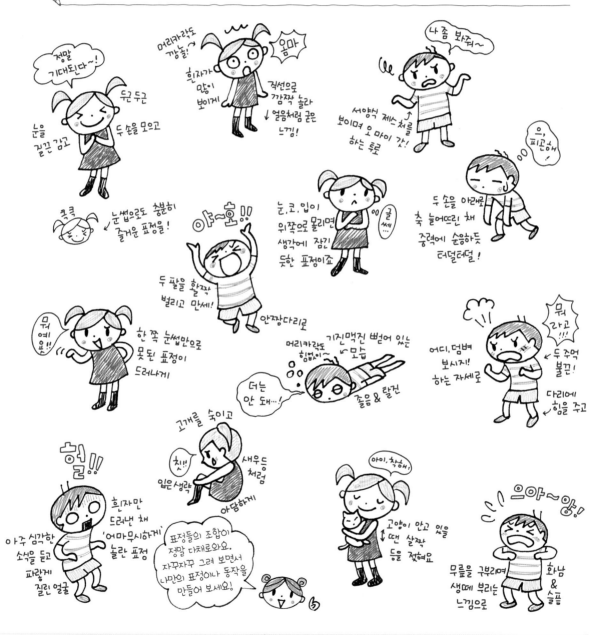

인물 그리기 ④

표정과 동작으로 기분 표현하기

이미 28쪽에서 배운 기본 남녀 인물에 얼굴 표정을 응용해 볼까요.
표정에 한 마디씩 곁들이는 것도 잊지 마세요. 인물의 기분이 훨씬 실감나니까요.

매일매일이 즐거워지는 일러스트 ②

어메일 기다릴게요.
✉ 도 OK!
▲

전화 기다릴게요...

우리 함께 놀~자!

▲ 초대 카드. 꼭 공이 아니어도 뭐든지 그릴 수 있답니다!

자기소개 카드 같은 데에 어떨까요? ▶

우리 사이좋게 지내자!

잘 부탁해요!

요 카드도 쓰임새가 다양해요 ◀

오늘 정말 즐거웠어. 또 놀러 와!
민지가

배경은 산이군요!! ▼

체험학습 안내

'학교소식'이나 '교통안전주간' 등에 ◀

위험 충돌주의

비타민을 보충해요!

▶ 두 팔 벌려 춤을 추는 기쁨을 표현

합격! ✦ 정말 축하해!!

▲ 식생활이 불규칙한 사람들에게

진심으로 고마웠어요!! 민지 드림

▲ 인사하는 포즈도 자주 활용해요. '잘 부탁드리겠습니다'로 바꿔도 OK!

인물 그리기 ⑤
다양한 연령대의 인물 그리기

다양한 연령대를 구분 지어 그릴 때는 주름이나 체형 등 몸의 특징을 잘 살려 보세요.
인물의 기본인 3등신은 코믹하게, 5등신은 세련되게 느껴져요.

세련된 5등신 인물

 여자

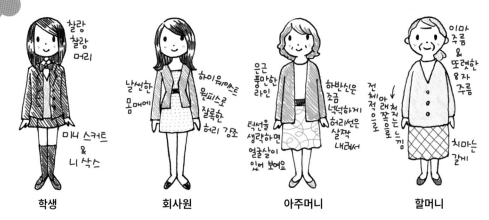

| 학생 | 회사원 | 아주머니 | 할머니 |

찰랑찰랑 머리
미니 스커트 & 니 삭스
날씬한 몸매에
하이웨이스트 원피스로 잘록한 허리 강조
은근 풍만한 라인
럭션을 생략하면 얼굴살이 있어 보여요
하반신은 조금 넉넉하게 허리선은 살짝 내려서
전체적으로 아래쪽은 짧게 쫍아올
이마 주름 & 또렷한 8자 주름
치마는 길게

어른이라 뺨 색깔은 은은하게 로 했어요.
요 정도면 남자도 OK!

남자

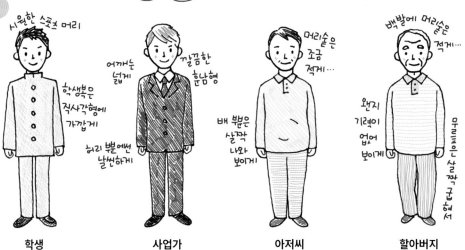

| 학생 | 사업가 | 아저씨 | 할아버지 |

시원한 스포츠 머리
학생복은 직사각형에 가깝게
허리 뿐에선 날씬하게
어깨는 넓게
깔끔한 훈남형
배 뿐은 살짝 나와 보이게
머리숱은 조금 적게…
백발에 머리숱은 적게…
왠지 기력이 없어 보이게
마리빠은 살짝 구부려서

코믹한 3등신 인물은 중년이나 노인에 안성맞춤

중년

아저씨

원 → 옆가르마 타기 → 몸 그리기 → 양복 → 단추 & 다리 → 완성!

부장님 포스

아주머니

반원 → 파마머리 → 입 주변은 넉넉하게 → 몸 그리기 → 바지 → 카디건을 그리고 → 완성!

수다쟁이 아줌마

노인

할아버지

원 → 양옆엔 빠글빠글 → 눈썹도 하얗게 → 몸 & 칼라 → 다리 → 완성!

멋쟁이 할아버지

할머니

반원 → 파마머리 → 안경을 그리고 → 몸부터 먼저 → 그 다음에 팔과 가방 → 스커트 → 완성!

쇼핑하는 할머니

인물 그리기 ⑥

풍부한 개성을 강조해서 그리기

그냥 귀여운 스타일만으로는 왠지 부족해 보인다 싶을 땐
세심한 관찰력으로 개성 만점의 인물을 그려 보면 어떨까요!

짜리몽땅 스타일

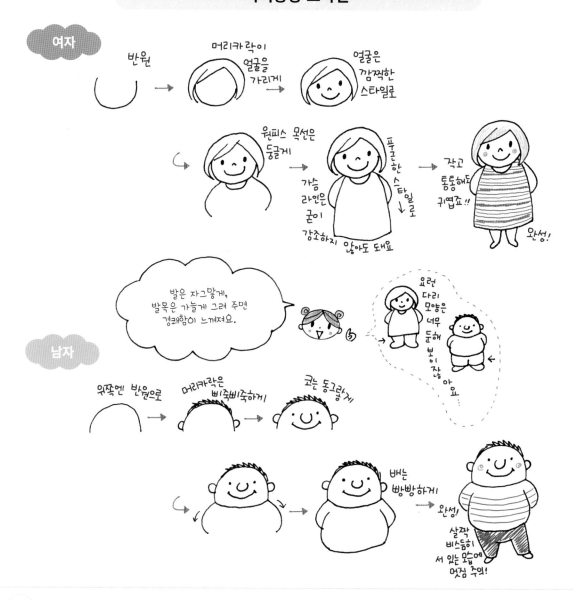

개성이 풍부한 얼굴 표현하기

얼굴형이나 헤어스타일이 같더라도 눈, 코, 입 모양이 다르면…

눈, 코, 입 모양이 같더라도 얼굴형이나 헤어스타일이 다르면…

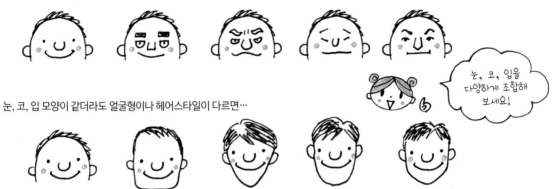

분위기 표현하기

왠지 우리 주변에 있을 법한 인물을 상상력을 발휘해서 그려 볼까요.

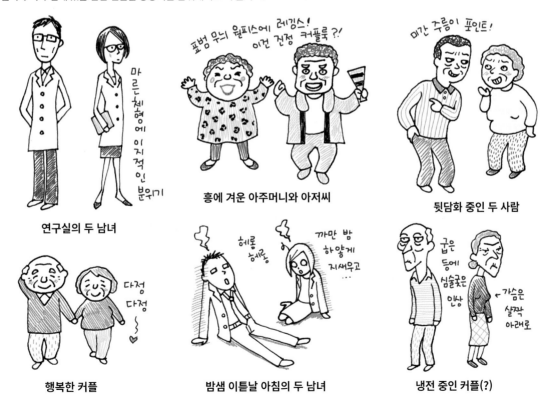

연구실의 두 남녀

흥에 겨운 아주머니와 아저씨

뒷담화 중인 두 사람

행복한 커플

밤샘 이튿날 아침의 두 남녀

냉전 중인 커플(?)

인물 그리기 ⑦

직업별로 그리기

같은 인물이더라도 복장이나 신발, 액세서리 등으로 다양한 직업을 표현할 수 있어요.
여기서는 복장에만 변화를 주는 데 그쳤지만, 다른 세세한 부분까지 더한다면 훨씬 그럴듯해 보이겠죠!

여자

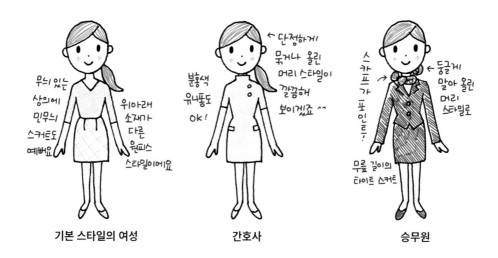

무늬 있는
상의에
민무늬
스커트도
예뻐요

위아래
소재가
다른
원피스
스타일이에요

기본 스타일의 여성

분홍색
유니폼도
OK!

← 단정하게
묶거나 올린
머리 스타일이
깔끔해
보이겠죠 ^^

간호사

스카프가
포인트!

← 둥글게
말아 올린
머리
스타일로

무릎 길이의
타이트 스커트

승무원

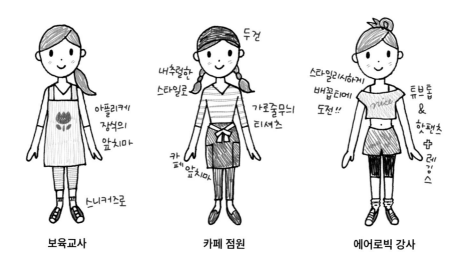

아플리케
장식의
앞치마

스니커즈로

보육교사

두건

내추럴한
스타일로

가로줄무늬
티셔츠

카페앞치마

카페 점원

스타일리시하게
배꼽티에
도전!!

튜브톱
&
핫팬츠
+
레깅스

에어로빅 강사

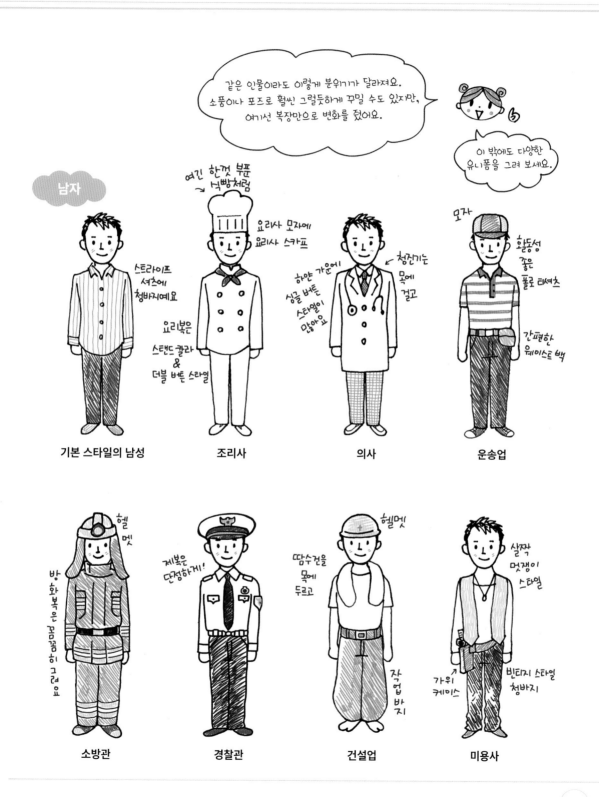

살짝쿵 TIP ①

손발 그리는 방법

이 책에선 손을 그릴 때 엄지손가락만 살짝 그리거나 해서 아주 간단히 표현하고 있어요.

가벼운 메시지에 살짝 일러스트를 그려 넣는 경우, 사실적으로 손가락을 표현하면

선이 어색해지거나, 한껏 선을 의식해서 그리면 손만 덩그렇게 그려지거나 해서

이래저래 그림의 균형이 깨질 수 있기 때문이죠.

비록 손을 사실적으로 그리지 않더라도 손의 방향만 제대로 표현한다면,

그 그림이 전하고자 하는 메시지를 바로 알 수 있답니다.

예를 들어 다음 그림을 볼까요.

같은 표정, 같은 포즈라도 손의 방향이나 손짓이 다르니 만큼 전하는 메시지도 상당히 달라요.

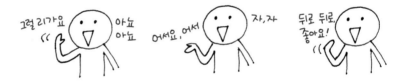

다시 말하면, 손가락을 하나하나 사실적으로 그리는 것보단 손의 움직임이나 손 모양의 특징을 잘 잡아

그리는 게 일러스트 실력을 키우는 비결이에요.

앞으로 개나 고양이와 같은 동물 일러스트를 그려 볼 텐데, 대부분 동물의 다리는 다음 그림과 같아요.

먼저 자세히 관찰한 후에 그려 보는 것이 좋겠죠!

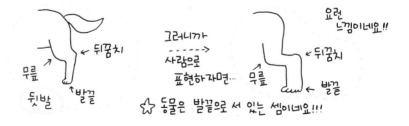

살짝쿵 TIP ②

색을 칠할 때의 요령

볼펜은 그림을 그릴 때는 좋지만, 평면의 넓은 배경을 칠하기엔 적당하지 않아요.

실컷 배경을 칠하더라도 결국 색이 얼룩지거나 탁해져서 깔끔하게 마무리할 수 없거든요.

볼펜으로 보기 좋게 색을 칠하는 비결은 약간 흰색 바탕이 보이게 사선은 사선으로,

가로선은 가로선으로, 둥근 모양은 둥글둥글하게 일정한 방향을 정해 칠하는 거랍니다.

선이 겹치긴 해도 의외로 깔끔하게 마무리할 수 있어요.

또 하나의 비결은 되도록 연한 색부터 칠하는 거예요. 만약 윤곽을 진한 색으로 칠한 경우라면 완전히

마른 후에 색을 칠하세요. 아무리 마른 후엔 잘 번지지 않는다고 해도 색은 여러 번 덧칠하면 탁해지기

때문에 신경 써서 재빨리 칠하도록 해야 해요.

그래도 색을 칠하는 게 걱정된다면 색이 있는 종이에 단색으로 밑그림을 그리고,

색은 포인트 정도로만 살짝 칠하는 것을 추천해요.

이런저런 복잡한 과정 없이도 꽤 세련돼 보이거든요.

다음 일러스트는 위의 방법대로 그려 본 거예요. 참고해 보세요.

31쪽
더플코트 입은
남자아이가…

-----> 변신!!

크라프트지에
단색으로,
색은 볼 부분에만
넣고,
흰색 볼펜으로
눈송이를 그리면…

시크하면서도
귀엽죠!?

동물 그리기 ①

개와 고양이 그리기

평소 우리와 친숙한 동물인 개와 고양이는 메시지에 살짝 그려 넣기만 해도 정말 귀여워요!
옆으로 퍼진 타원을 기본으로 눈, 코, 입을 그리는 것만으로도 OK!

개 그리기

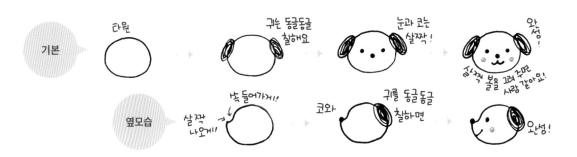

다양한 포즈

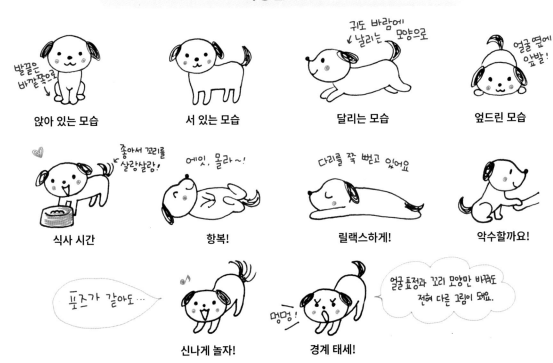

앉아 있는 모습 서 있는 모습 달리는 모습 엎드린 모습

식사 시간 항복! 릴랙스하게! 악수할까요!

신나게 놀자! 경계 태세!

고양이 그리기

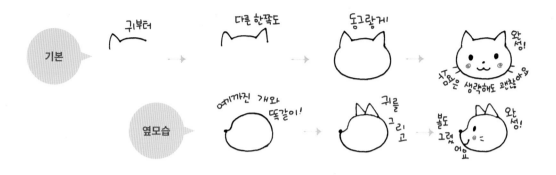

기본

귀부터 → 다른 한쪽도 → 동그랗게 → 완성!

수염은 생략해도 괜찮아요

옆모습

여기까진 개와 똑같이! → 귀를 그리고 → 볼도 그렸어요 → 완성!

다양한 포즈

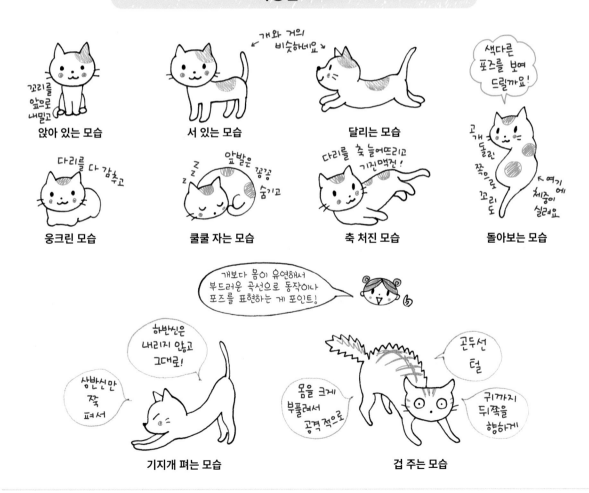

꼬리를 앞으로 내밀고

앉아 있는 모습

개와 거의 비슷하네요

서 있는 모습

달리는 모습

색다른 포즈를 보여 드릴까요!

고개 돌린 쪽으로 꼬리도

여기에 체중이 실려요

돌아보는 모습

다리를 다 감추고

웅크린 모습

앞발은 꽁꽁 숨기고

쿨쿨 자는 모습

다리를 축 늘어뜨리고 기진맥진!

축 처진 모습

개보다 몸이 유연해서 부드러운 곡선으로 동작이나 포즈를 표현하는 게 포인트!

하반신은 내리지 않고 그대로!

상반신만 쭉 펴서

기지개 펴는 모습

몸을 크게 부풀려서 공격적으로

곤두선 털

귀까지 뒤쪽을 향하게

겁 주는 모습

동물 그리기 ②

다양한 종류의 개와 고양이

개도 고양이도 개성 만점! 표정은 물론, 종류별로 전혀 다른 분위기의 일러스트를
그릴 수 있어요. 다양한 종류의 개와 고양이를 그려 보세요.

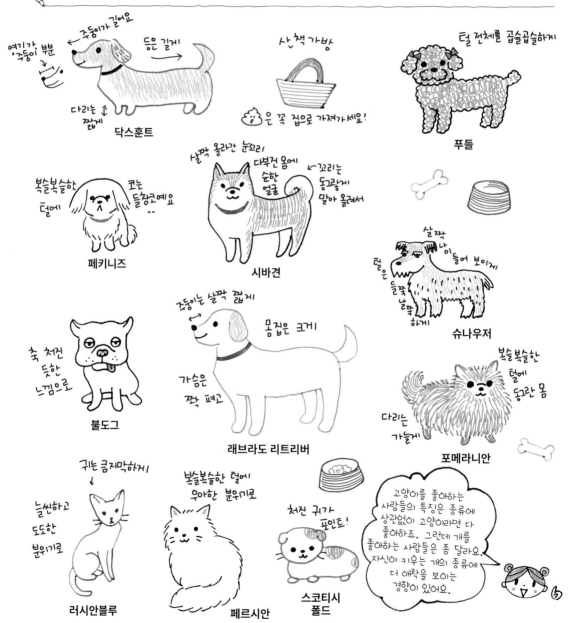

HAPPY Birthday

고양이 마술사랍니다!!

모자 속에서 서프라이즈!!

뭐야, 이런!! 깜짝 놀랐잖아!! 앞으로 밤길 조심하는 게 좋을걸~

냐옹!

무서워서 카드고 뭐고 눈에 안 들어올 수도...

뭔가에 감놀했을 때 요런 건 어때요?

위에서 보면 다리는 안 보여요. 요렇게 쳐다보니깐 자꾸 간식을 주고 싶잖아용!

HI !!

너한테만은...

행복!

뒹구르르~

예스러운 스타일 어때요!

좋아한다고 고백할 때.

함께 달구경하러 가시겠어요?

글씨도 정갈하게

이렇게 벗어난 곳에 강아지 발자국을 그려도 귀여워요!

고양이 입속에 메시지를...

고양이

THANK YOU!

동물 그리기 ③

곡선을 활용한 새 그리기

새도 메시지에 곁들여 꾸미기 쉬운 소재예요.
일러스트의 기본부터 차근차근 연습해 보세요.

새 그리기

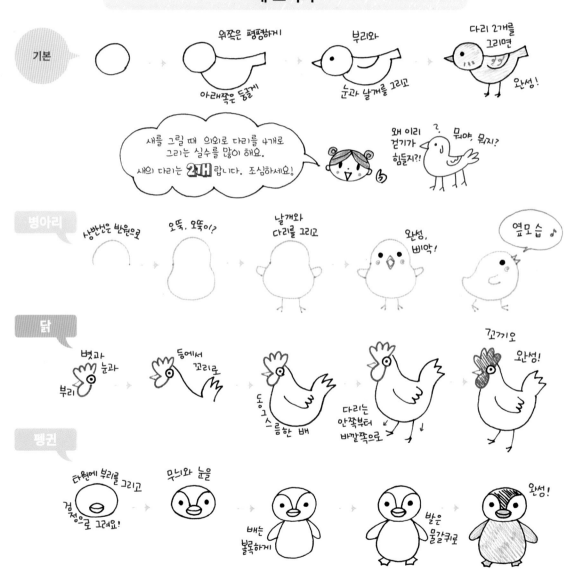

다양한 포즈

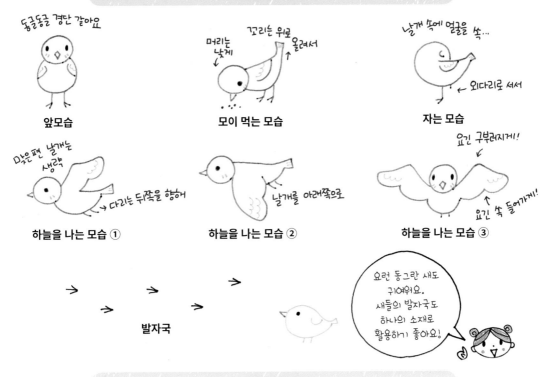

동글동글 경단 같아요

앞모습

머리는 낮게
꼬리는 위로 올려서

모이 먹는 모습

날개 속에 얼굴을 쏙...
← 외다리로 서서

자는 모습

낮은편 날개는 생략
→ 다리는 뒤쪽을 향해

하늘을 나는 모습 ①

날개를 아래쪽으로

하늘을 나는 모습 ②

요긴 구부러지게!
요긴 속 들어가게!

하늘을 나는 모습 ③

발자국

요런 동그란 새도
귀여워요.
새들의 발자국도
하나의 소재로
활용하기 좋아요!

새의 종류

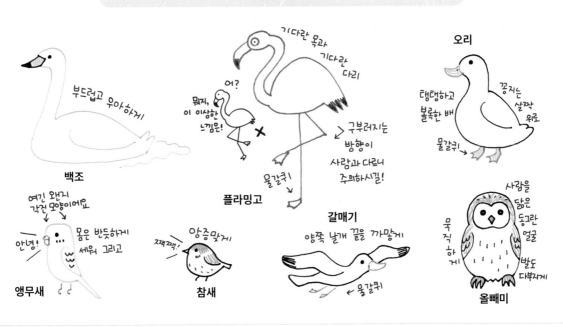

부드럽고 우아하게

백조

여기 왔는지
각진 모양이에요

안녕!
몸은 반듯하게
세워 그리고

앵무새

어?
뭐지,
이 이상한
느낌은!

물갈퀴

플라밍고

기다란 목과
기다란 다리
→ 구부러지는
방향이
사람과 다르니
주의하시길!

짹짹짹!
앙증맞게

참새

양쪽 날개 끝을 까맣게
← 물갈퀴

갈매기

오리

탱탱하고
볼록한 배
꽁지는
살짝
위로
물갈퀴

사람을
닮은
동그란
얼굴
묵
직
하
게
발도
다부지게

올빼미

049

동물 그리기 ④

여러 동물들의 다양한 모습 그리기

동물 그리기에 앞서 얼굴과 몸의 형태를 떠올려 보는 것이 포인트예요.
동물의 얼굴과 몸을 따로 나누고, 그 특징을 잡아 그리면 OK!

옆으로 퍼진 타원 모양

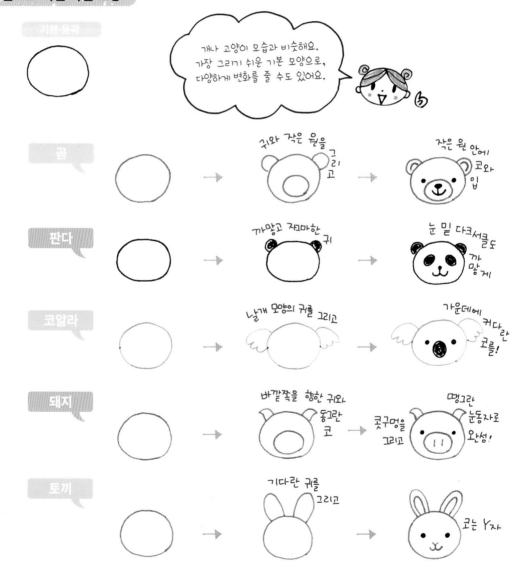

거꾸로 된 서양배 모양

기본 윤곽

의외로 요 모양의 동물들이 많답니다. 볼 부분이 쏙 들어가 있는 게 꼭 서양배를 거꾸로 한 모양 같네요.

원숭이 → 머리와 귀를 그리고 → 코밑을 길게

사자 → 갈기를 그려 넣고 귀를 그려요 → 코는 역삼각형

기린 → 양쪽 끝엔 귀를, 그 사이엔 뿔을 → 갈기도 꼭 그려 주세요!

양 먼저 털을 그려요! → 그 다음엔 윤곽을 → 귀는 양옆에 나와 있네요!

역삼각형

기본 윤곽

날씬한 얼굴은 이 모양으로 OK! 이런 동물들은 대부분 몸집도 날렵하죠.

생쥐 → 살짝 큰 귀 → 쩍쩍!

여우 → 역시 귀를 약간 크게 → 치켜 올라간 눈

염소 귀는 양옆에서 안쪽을 향하게 → 그 사이의 뿔은 바깥쪽을 향하게 → 수염도 잊지 마세요!

사슴 나뭇잎 모양의 귀와 → 나뭇가지 모양의 뿔 → 초롱초롱한 눈망울로 완성!

동물 그리기 ⑤

타입별로 동물 그리기

동물 얼굴 그리기에 익숙해졌다면 이번엔 전신에 도전해 볼까요!
어느 정도 몸의 윤곽만 기억하고 있으면 대부분의 동물에 응용할 수 있어요.

동물의 전신

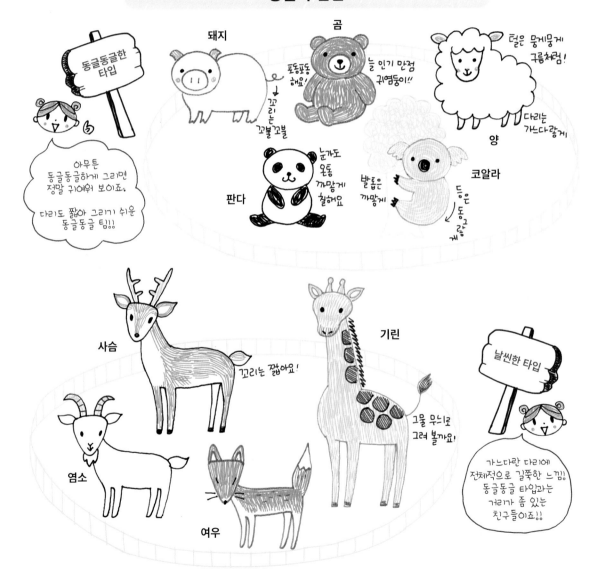

동글동글한 타입

아무튼 동글동글하게 그리면 정말 귀여워 보이죠.
다리도 짧아 그리기 쉬운 동글동글 팀!!

돼지
꼬리는 꼬불꼬불

곰
포동포동 해요!
늘 인기 만점 귀염둥이!!

양
털은 뭉게뭉게 구름처럼!
다리는 가느다랗게

판다
눈가도 온통 까맣게 칠해요

코알라
발톱은 까맣게
털은 동글동글게

사슴
꼬리는 짧아요!

염소

여우

기린
그물 무늬로 그려 볼까요!

날씬한 타입

가느다란 다리에 전체적으로 길쭉한 느낌!!
동글동글 타입과는 거리가 좀 있는 친구들이죠!!

기타

길고
유연한
팔

원숭이

발은
바깥쪽을
향하게

토끼

서 있는
토끼

생쥐

날렵하게

다부진
다리로

사자

앞에 나오는
동글동글하거나
날씬한 타입이 아닌
기타 동물은 '동글동글'
한 느낌으로도
그릴 수 있어요.

동글

동글

동글

동글

모두 다 동글동글…!

나도 일러스트레이터! ③

카테고리에서 벗어난 얼굴 모양이지만, 그런 대로 인기가 있는 동물들을 모아 봤어요.
개성이 강한 만큼 특징이 잘 드러나 있어 그리기가 쉬워요.

자그마한
귀를 그리고
콧구멍을
강조!

사람 좋아 보이는 아저씨 인상으로

하마

커다란 귀에
길쭉한 코

다리도
다부지게

코끼리

날름날름!

평소의 뱀

뱀 ①

커다란 입과 뾰족뾰족한 등

악어

두툼한 꼬리

똬리를
틀고 있는
뱀

뱀 ②

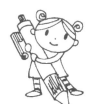

자연 속의 생물 그리기 ①

바다 생물은 특징을 과장해서 표현하기

바다 생물의 생김새나 무늬의 특징을 드러내면서 간략하게 그려 보세요.
물고기 등을 그릴 때는 살짝 실제 모습과 달리 표현하면 오히려 귀엽답니다!

바다 생물 그리기

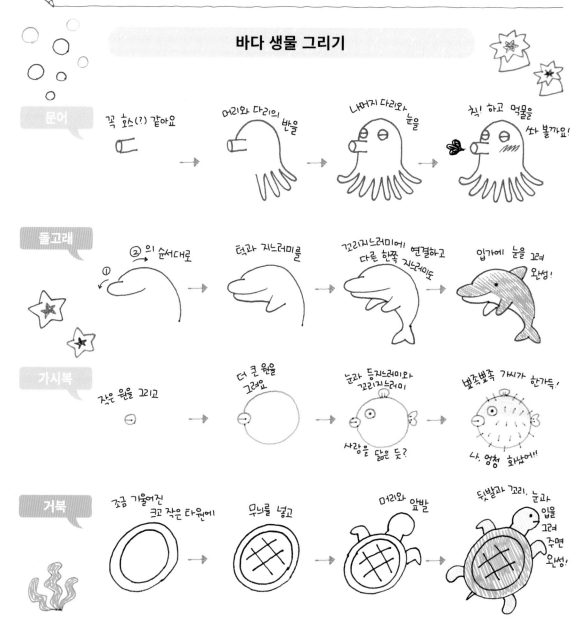

문어
꼭 호스(?) 같아요
머리와 다리의 반을
나머지 다리와 눈을
칙! 하고 먹물을 쏴 볼까요!

돌고래
②의 순서대로
① ②
턱과 지느러미를
꼬리지느러미에 연결하고 다른 한쪽 지느러미도
입가에 눈을 그려 완성!

가시복
작은 원을 그리고
더 큰 원을 그려요
눈과 등지느러미와 꼬리지느러미
사랑을 닮은 듯?
뾰족뾰족 가시가 한가득!
나, 엄청 화났어!!

거북
조금 기울어진 크고 작은 타원에
무늬를 넣고
머리와 앞발
뒷발과 꼬리, 눈과 입을 그려 주면 완성!

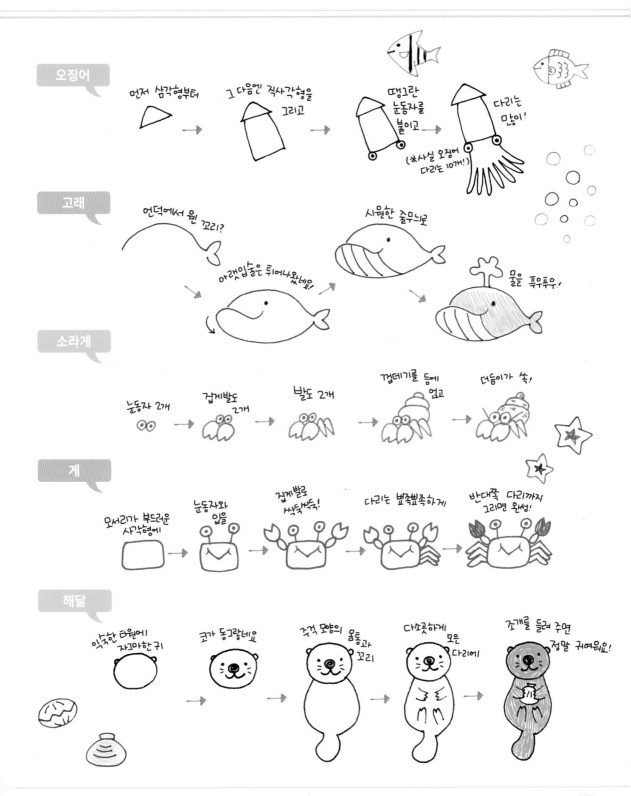

오징어

먼저 삼각형부터 → 그 다음엔 직사각형을 그리고 → 땡그란 눈동자를 붙이고 → 다리는 많이!

(※사실 오징어 다리는 10개!)

고래

언덕에서 윈 꼬리? → 아랫입술은 튀어나왔네! → 시원한 줄무늬로 → 물을 푸우푸우!

소라게

눈동자 2개 → 집게발도 2개 → 발도 2개 → 껍데기를 등에 엎고 → 더듬이가 쏙!

게

모서리가 부드러운 사각형에 → 눈동자와 입을 → 집게발로 싹둑싹둑! → 다리는 뾰족뾰족하게 → 반대쪽 다리까지 그리면 완성!

해달

익숙한 타원에 자그마한 귀 → 코가 동그랗네요 → 조개 모양의 몸통과 꼬리 → 다소곳하게 모은 다리에 → 조개를 들려 주면 정말 귀여워요!

자연 속의 생물 그리기 ②
특징을 살려 숲 속 생물 그리기

숲 속 생물의 다리 개수나 날개 등, 몸의 구조와 특징을 정확히 파악하고 그려 보세요.
제법 생생한 일러스트를 그릴 수 있어요.

숲 속 생물 그리기

나비
원을 그리고 → 더듬이와 가슴 → 다리는 4개 (가슴에서)
(※ 원래는 6개!)
→ 날개엔 자유롭게 무늬를

좀 더 간단히 나비를 그리는 법, 옆으로 눕힌 양자에 더듬이 & 무늬면 끝!

개미
옆모습 → 뾰족한 더듬이 & 가슴 → 엉덩이 끝은 뾰족하게 → 다리를 그리고
뒷다리가 길어요
(※ 원래는 6개!)

잠자리
눈동자 2개 → 가슴을 그리고 → 배는 봉처럼 → 날개를 그려 고추잠자리 완성!
난 밀잠자리!

투구벌레
길쭉한 타원형으로 → T자를 그리고 → 뿔과 양쪽에 눈동자 → 다리는 6개

매미
반원으로 → 눈동자 2개 → 더듬이랑 V와 → 날개를 그리고 → 다리는 4개
각도에 주의
평소 요 다리는 꽁꽁 숨어 있죠!

벌

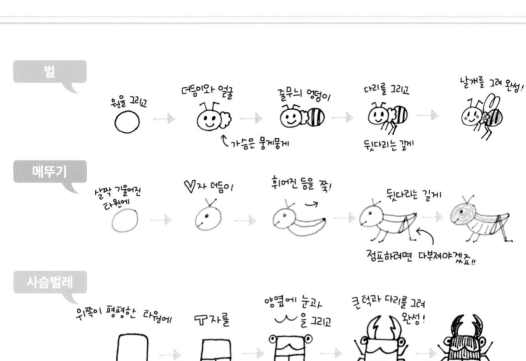

원을 그리고 → 더듬이와 얼굴 ↳가슴은 뭉게뭉게 → 줄무늬 엉덩이 → 다리를 그리고 뒷다리는 길게 → 날개를 그려 완성!

메뚜기

살짝 기울어진 타원에 → ♡자 더듬이 → 휘어진 등을 쭉! → 뒷다리는 길게 점프하려면 다부져야겠죠!! →

사슴벌레

위쪽이 평평한 타원에 → ㅜ자를 → 양엽에 눈과 ⌣⌣을 그리고 → 큰 턱과 다리를 그려 완성! →

무당벌레

먼저 전체를 칠하기 → 머리를 양증맞게 → 한 가운데엔 점 → 점 3개 추가 → 나머지 점과 다리를 그려 완성!

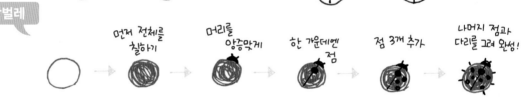

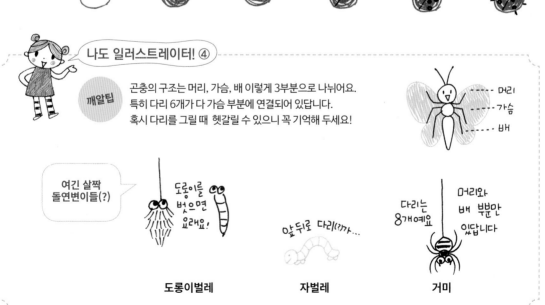

나도 일러스트레이터! ④

깨알팁 곤충의 구조는 머리, 가슴, 배 이렇게 3부분으로 나뉘어요.
특히 다리 6개가 다 가슴 부분에 연결되어 있답니다.
혹시 다리를 그릴 때 헷갈릴 수 있으니 꼭 기억해 두세요!

머리
가슴
배

여긴 살짝 돌연변이들(?)

도롱이를 벗으면 요래요!

도롱이벌레

앞뒤로 다리(?)가...

자벌레

다리는 8개예요 머리와 배 뿐만 있답니다

거미

자연 속의 생물 그리기 ③

풀과 나무는 균형감이 포인트!

풀이나 나무는 상하좌우 균형을 맞춰 가며 그려 보세요.
처음엔 균형에 신경 쓰면서 그리다가 조금 익숙해지면 살짝 변화를 줘도 괜찮아요.

여러 가지 잎

나무열매 등

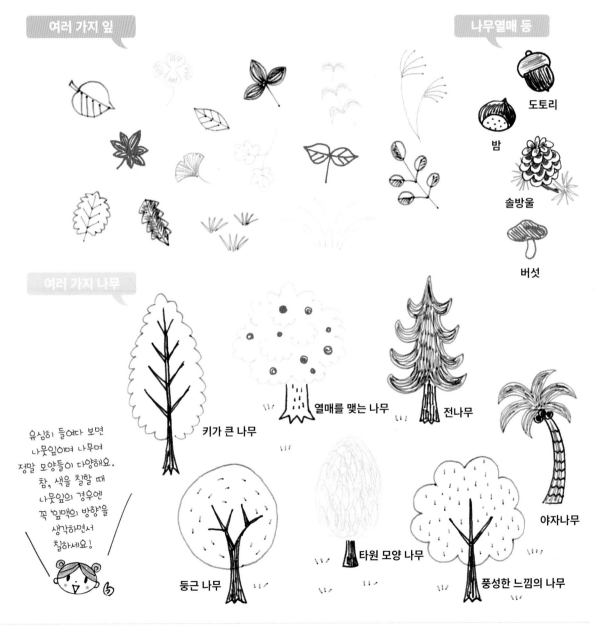

도토리

밤

솔방울

버섯

여러 가지 나무

유심히 들여다 보면
나뭇잎이며 나무며
정말 모양들이 다양해요.
참, 색을 칠할 때
나뭇잎의 경우엔
꼭 잎맥의 방향을
생각하면서
칠하세요!

키가 큰 나무

열매를 맺는 나무

전나무

야자나무

둥근 나무

타원 모양 나무

풍성한 느낌의 나무

꿀벌 군이
추천하는 빵!
정말 맛있겠죠!!

선물 떙큐!!

가끔은
썰렁
개그가
필요할
때도
…

나머지 다리도
곧 보내줄 거지?

맛있는
벌꿀식빵
이에요!!

꼭 한 번
맛보세요!!

약속 잡을 때…

3시에
만나자!!

여름방학 동안
이런 카드, 어때요!

무더운 날씨지만
시원하게
보내세요!!

스케치 동아리
안내
○월○일
☆☆공원에서

겹겹이
나무를 그려
공원 느낌
물씬!!

수영장에 함께
안 갈래?!

거북 군이
놀자고
하네요!!

식사 초대에…

의 맛을
함께 느껴 보실래요!!

야호,
신나는
여름이닷!!

요런 풍도
여름
안부
인사로
제격이죠!

자연 속의 생물 그리기 ④
분위기 있는 꽃 그리기

꽃은 나름의 분위기만 제대로 살린다면 의외로 그리기가 쉬워요.
자연스레 모양에 변화를 주거나 살짝만 색을 넣어도 근사한 작품이 돼죠.

간단한 꽃

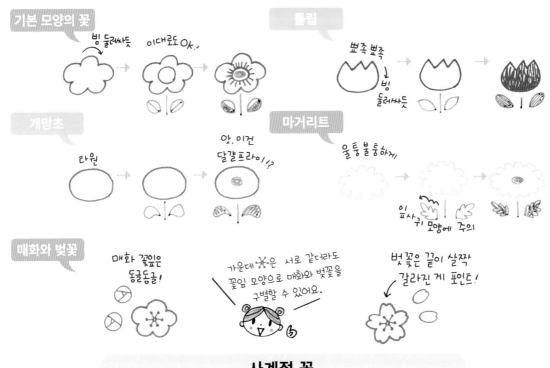

기본 모양의 꽃
빙 둘러싸듯 / 이대로도 OK.

튤립
뾰족뾰족 / ↓ 빙 둘러싸듯

개망초
타원

마거리트
앗, 이건 달걀프라이!? / 울퉁불퉁하게 / 이 잎사귀 모양에 주의

매화와 벚꽃
매화 꽃잎은 동글동글!
가운데 ❋은 서로 같더라도 꽃잎 모양으로 매화와 벚꽃을 구별할 수 있어요.
벚꽃은 끝이 살짝 갈라진 게 포인트!

사계절 꽃

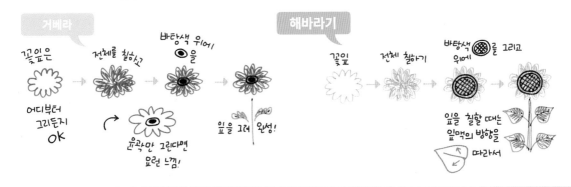

거베라
꽃잎은 / 어디부터 그리든지 OK
전체를 칠하고 / 바탕색 위에 ◉을
윤곽만 그리다면 요런 느낌!

해바라기
꽃잎 / 전체 칠하기 / 바탕색 위에 ◉를 그리고
잎을 칠할 때는 잎맥의 방향을 따라서
잎을 그려 완성!

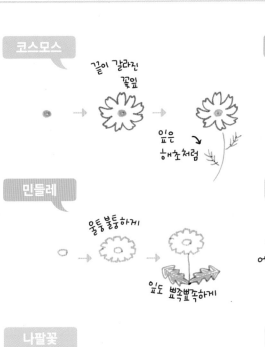

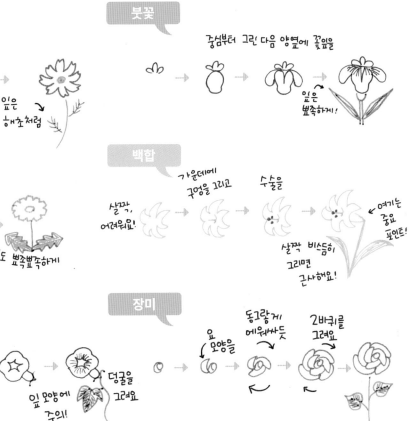

나도 일러스트레이터! ⑤

이 밖에도 꽃의 종류는 무척 다양해요.
인기는 물론 개성까지 겸비한 꽃들을 구경해 보실래요. 참, 일러스트 연습도 잊지 마세요!

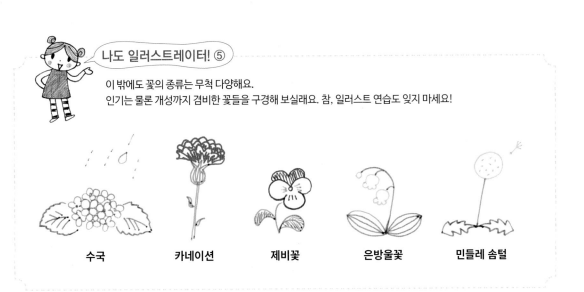

수국 카네이션 제비꽃 은방울꽃 민들레 솜털

매일매일이 즐거워지는 일러스트 ⑤

아버이날
요런 카드,
감동이겠죠!?

기본적인
디자인으로
아무 때나
무난하게
쓸 수
있어요.

상큼한 사랑스러운 카드랑…

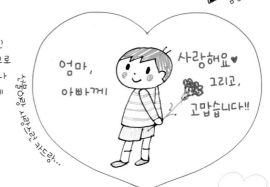

엄마,
아빠께

사랑해요♥
그리고,
고맙습니다!!

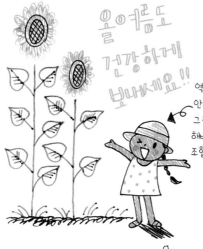

올여름도
건강하게
보내세요!!

역시 무더위
안부 인사는
그을린 피부와
해바라기의
조합이 최고!!

어디론가 훌쩍
떠나고 싶어요~!!

잠시나마 여유를 찾고 싶은 마음을
가볍게 전할 때…

이런 깜찍한 안내문은 사람들의 시선을 끌 수 있어…

꼭 오세요!

공원 청소
안내

부담 없이
인사를
전할 때

어느덧 가을이
성큼 다가왔어요.
건강하게
지내시길 바랄게요.

Chapter 2
음식과 잡화 그리기

음식이나 잡화 일러스트를 그리게 되면 다양한 상황에서 응용할 수 있어요. 컬러풀한 색감으로 마무리까지 해 준다면 일러스트는 훨씬 귀엽고 깜찍하겠죠!

음식 그리기 ①

간식과 음료는 모양과 각도가 포인트!

모두가 좋아하는 간식은 컬러풀한 색으로 최대한 먹음직스럽게 그려 보세요.
물론 먹고 싶은 마음을 꾹 참아 가며 그려야 하는 어려움은 충분히 이해할 수 있죠.

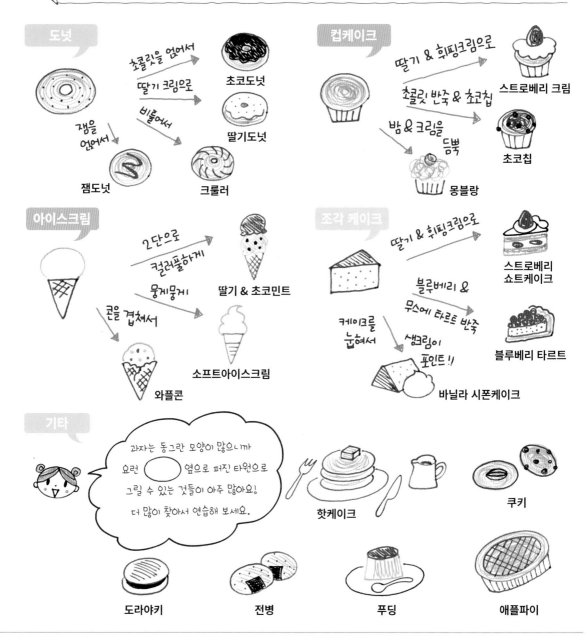

도넛

초콜릿을 얹어서 → 초코도넛

딸기 크림으로 → 딸기도넛

비틀어서 → 크룰러

잼을 얹어서 → 잼도넛

컵케이크

딸기 & 휘핑크림으로 → 스트로베리 크림

초콜릿 반죽 & 초코칩 → 초코칩

밤 & 크림을 듬뿍 → 몽블랑

아이스크림

2단으로 컬러풀하게 뭉게뭉게 → 딸기 & 초코민트

콘을 겹쳐서 → 소프트아이스크림

와플콘

조각 케이크

딸기 & 휘핑크림으로 → 스트로베리 쇼트케이크

블루베리 & 무스에 타르트 반죽 → 블루베리 타르트

케이크를 눕혀서 → 생크림이 포인트!! → 바닐라 시폰케이크

기타

과자는 동그란 모양이 많으니까 요런 ◯ 옆으로 퍼진 타원으로 그릴 수 있는 것들이 아주 많아요. 더 많이 찾아서 연습해 보세요.

핫케이크

쿠키

도라야키

전병

푸딩

애플파이

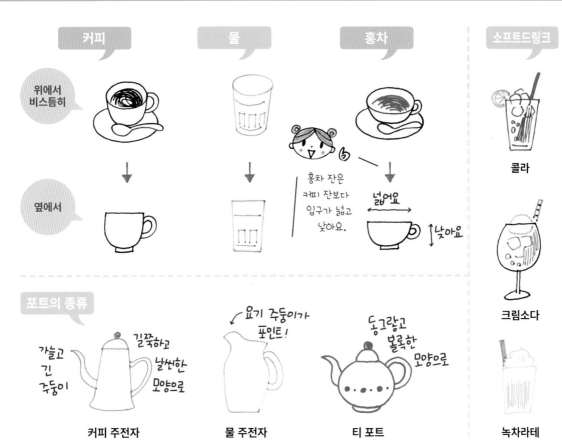

| 커피 | 물 | 홍차 | 소프트드링크 |

위에서 비스듬히

옆에서

홍차 잔은 커피 잔보다 입구가 넓고 낮아요.

넓어요

낮아요

콜라

크림소다

녹차라테

포트의 종류

가늘고 긴 주둥이

길쭉하고 날씬한 모양으로

커피 주전자

요기 주둥이가 포인트!

물 주전자

동그랗고 볼록한 모양으로

티 포트

여자들의 로망!

요즘 유행하는 분위기 만점 애프터눈 티세트에 도전해 보세요!

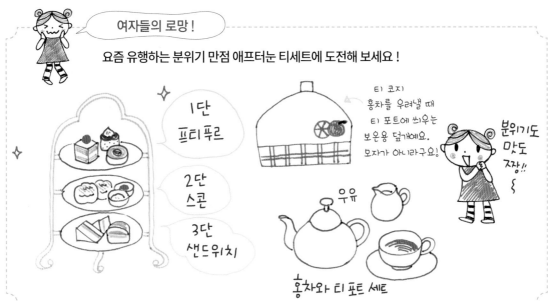

1단 프티 푸르

2단 스콘

3단 샌드위치

티 코지 홍차를 우려낼 때 티 포트에 씌우는 보온용 덮개예요. 모자가 아니라구요.

분위기도 맛도 짱!!

우유

홍차와 티 포트 세트

음식 그리기 ②
빵 모양은 개성 있게!

빵 모양은 심플하면서도 개성 있게!
조금만 연습해도 어지간한 빵은 다 그릴 수 있어요.

롤빵

식빵

크루아상

바타르

브리오슈

멜론빵

팥빵

초코소라빵

시나몬롤

캉파뉴

햄버거

핫도그

샌드위치

콘도그

프레첼

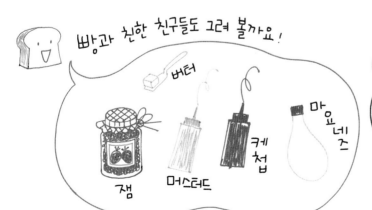

빵과 친한 친구들도 그려 볼까요!

버터

잼

머스터드

케첩

마요네즈

주로 빵 모양들이 심플해서
간단히 그릴 수 있겠지만,
크루아상만큼은 한가운데부터

의 순서에 따라야

쉽게 그릴 수 있어요.

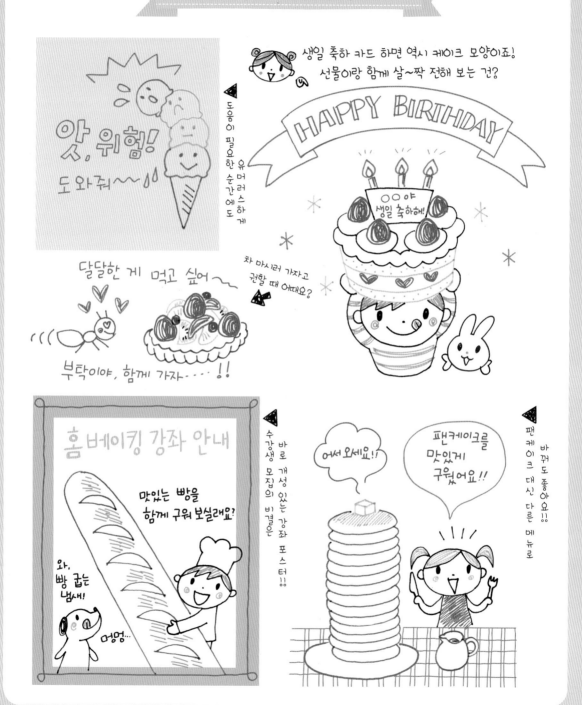

앗, 위험!
도와줘~~!!

도움이 필요한 순간에도 유머러스하게

달달한 게 먹고 싶어~

부탁이야, 함께 가자····!!

생일 축하 카드 하면 역시 케이크 모양이죠!
선물이랑 함께 살~짝 전해 보는 건?

HAPPY BIRTHDAY

○○야
생일 축하해!

차 마시러 가자고
권할 때 어때요?

홈 베이킹 강좌 안내

맛있는 빵을
함께 구워 보실래요?

와,
빵 굽는
냄새!

멍멍...

수강생 모집의 비결은 바로 개성 있는 강좌 포스터!!

어서 오세요!!

팬케이크를
맛있게
구웠어요!!

팬케이크 대신 다른 메뉴로 바꿔도 좋아요!!

음식 그리기 ③

과일과 채소는 선명한 색 배합이 포인트!

과일과 채소 일러스트를 배우고 나면 요리 레시피 만들기에 도움이 될 거예요.
귀여운 일러스트가 들어간 레시피 덕분에 매일매일 요리 시간이 즐겁겠죠!

과일 그리기

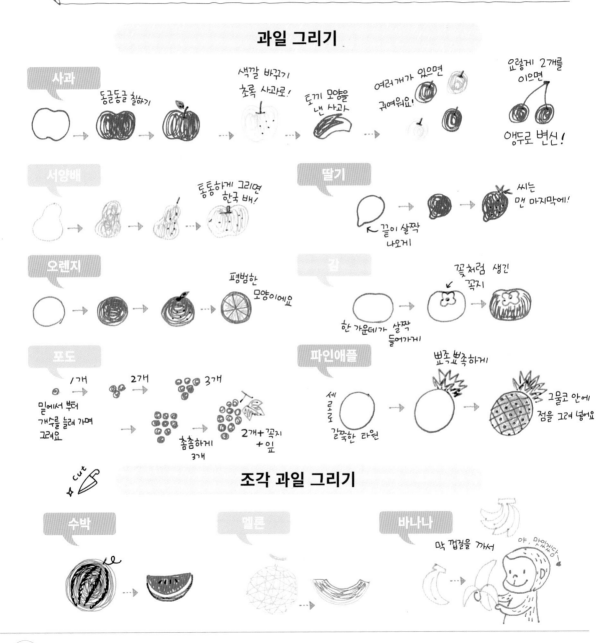

채소 그리기

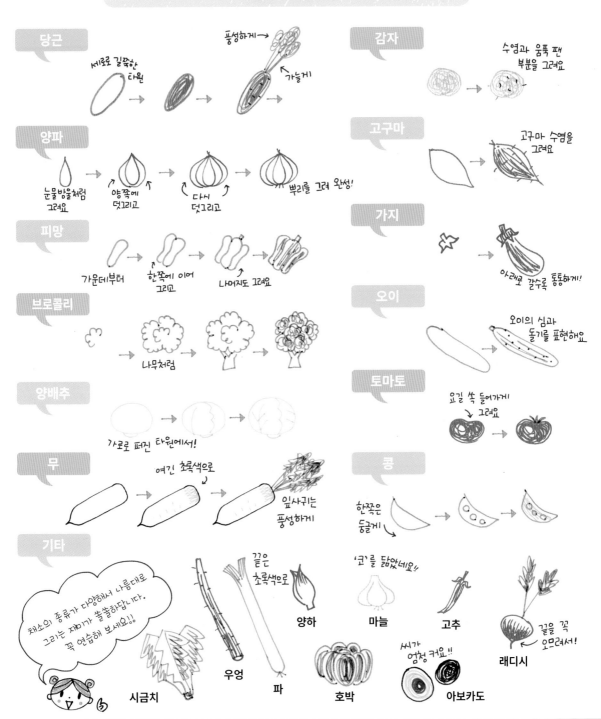

당근
세로로 길쭉한 타원 → → 풍성하게 → / ← 가늘게

양파
눈물방울처럼 그려요 → 양쪽에 덧그리고 → 다시 덧그리고 → 뿌리를 그려 완성!

피망
가운데부터 → 한쪽에 이어 그리고 → 나머지도 그려요 →

브로콜리
→ 나무처럼 → →

양배추
→ → / 가로로 펴진 타원에서!

무
→ 여긴 초록색으로 → 잎사귀는 풍성하게

감자
→ 수염과 움푹 팬 부분을 그려요

고구마
→ 고구마 수염을 그려요

가지
→ 아래로 갈수록 통통하게!

오이
→ 오이의 심과 돌기를 표현해요

토마토
요길 쏙 들어가게 그려요 →

콩
한쪽은 둥글게 → →

기타
채소의 종류가 다양해서 나름대로 그리는 재미가 쏠쏠하답니다. 꼭 연습해 보세요!!

시금치

우엉

파

끝은 초록색으로 / 양하

'코'를 닮았네요!! / 마늘

고추

호박

씨가 엄청 커요!! / 아보카도

끝을 꼭 오므려서! / 래디시

음식 그리기 ④

요리는 그릇까지 색다르게!

매일 먹는 점심 메뉴를 메모해 보세요.
찰칵! 사진으로 남겨도 좋겠지만, 간단히 손그림 일러스트로 남긴다면 더 특별하겠죠!

양식 메뉴

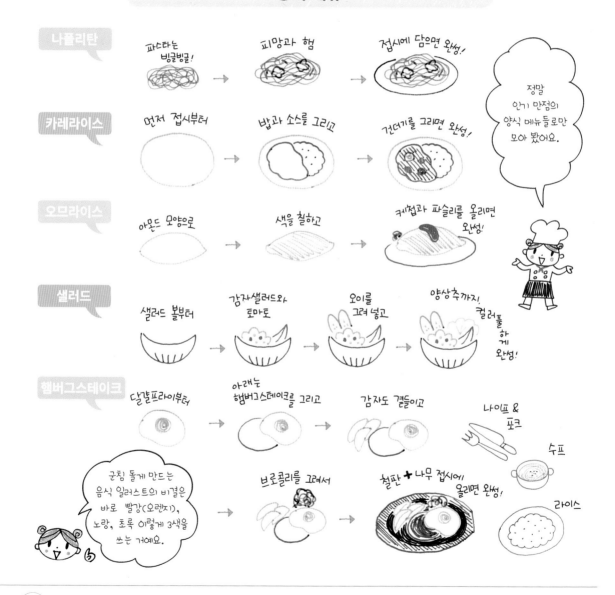

나폴리탄
파스타는 빙글빙글! → 피망과 햄 → 접시에 담으면 완성!

정말 인기 만점의 양식 메뉴들로만 모아 봤어요.

카레라이스
먼저 접시부터 → 밥과 소스를 그리고 → 건더기를 그리면 완성!

오므라이스
아몬드 모양으로 → 색을 칠하고 → 케첩과 파슬리를 올리면 완성!

샐러드
샐러드 볼부터 → 감자샐러드와 토마토 → 오이를 그려 넣고 → 양상추까지, 컬러풀하게 완성!

햄버그스테이크
달걀프라이부터 → 아래는 햄버그스테이크를 그리고 → 감자도 곁들이고

나이프 & 포크
수프
라이스

군침 돌게 만드는 음식 일러스트의 비결은 바로 빨강(오렌지), 노랑, 초록 이렇게 3색을 쓰는 거예요.

→ 브로콜리를 그려서 → 철판+나무 접시에 올리면 완성!

중화요리 메뉴

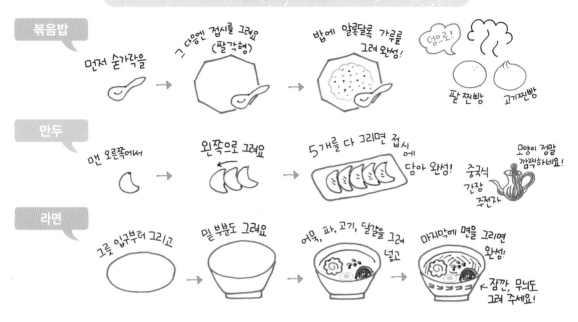

볶음밥

먼저 숟가락을 → 그 다음엔 접시를 그려요 (팔각형) → 밥에 알록달록 가루를 그려 완성!

덤으로!

팥 찐빵 고기찐빵

만두

맨 오른쪽에서 → 왼쪽으로 그려요 → 5개를 다 그리면 접시에 담아 완성!

모양이 정말 깜찍하네요!

중국식 간장 주전자

라면

그릇 입구부터 그리고 → 밑 부분도 그려요 → 어묵, 파, 고기, 달걀을 그려 넣고 → 마지막에 면을 그리면 완성!

← 잠깐, 무늬도 그려 주세요!

간단한 한 끼 메뉴

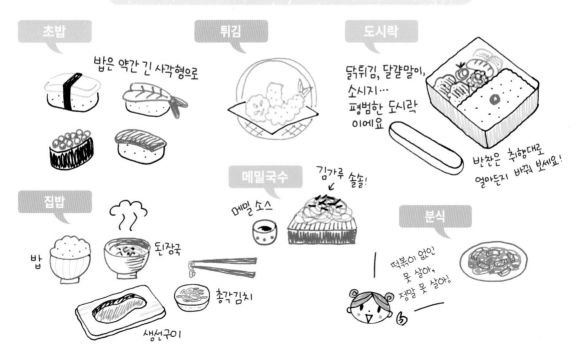

초밥

밥은 약간 긴 사각형으로

튀김

도시락

닭튀김, 달걀말이, 소시지… 평범한 도시락이에요

반찬은 취향대로 얼마든지 바꿔 보세요!

메밀국수

김가루 솔솔!

메밀 소스

집밥

밥 된장국 총각김치 생선구이

분식

떡볶이 없인 못 살아, 정말 못 살아!

잡화 그리기 ①
주방용품과 그릇은 심플하게!

보는 것만으로도 마냥 행복한 기분이 드는 주방용품과 그릇들!
요리 레시피에 곁들이면 좋을 냄비며 부엌칼 등 깜찍한 일러스트를 그려 볼까요.

주방용품과 그릇 그리기

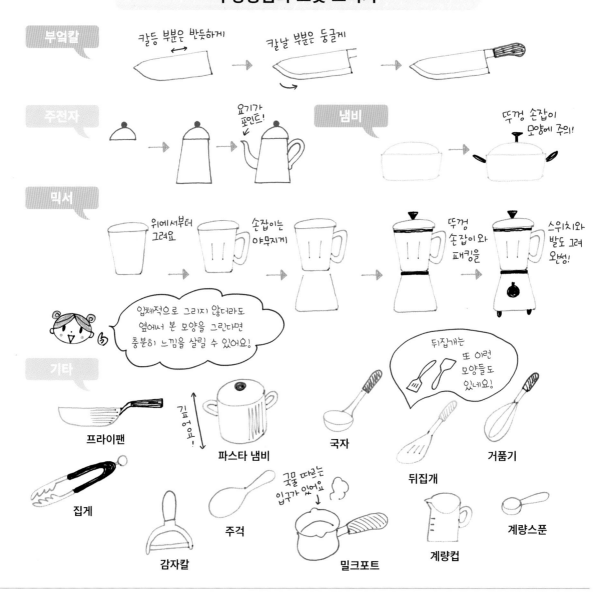

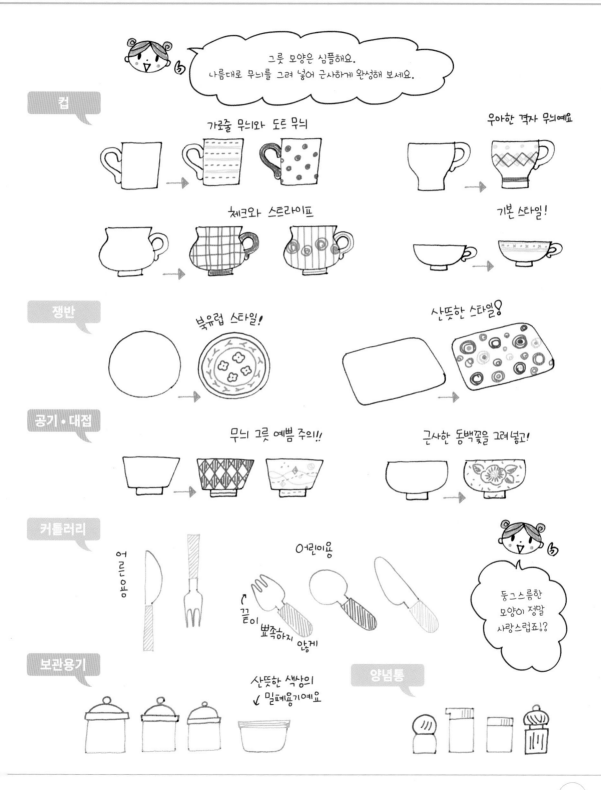

그릇 모양은 심플해요.
나름대로 무늬를 그려 넣어 근사하게 완성해 보세요.

컵

가로줄 무늬와 도트 무늬

우아한 격자 무늬예요

체크와 스트라이프

기본 스타일!

쟁반

북유럽 스타일!

산뜻한 스타일♡

공기・대접

무늬 그릇 예쁨 주의!!

근사한 동백꽃을 그려넣고!

커틀러리

어른용

어린이용

끝이 뾰족하지 않게

둥그스름한 모양이 정말 사랑스럽죠!?

보관용기

산뜻한 색상의 밀폐용기예요

양념통

잡화 그리기 ②

문구류와 사무용품은 샤프하게!

주로 직선 모양의 제품들이 많아 샤프한 느낌이 드는 문구류와 사무용품!
선을 똑바로 그리려면 망설임 없이 쓱 그리는 게 비결이에요.

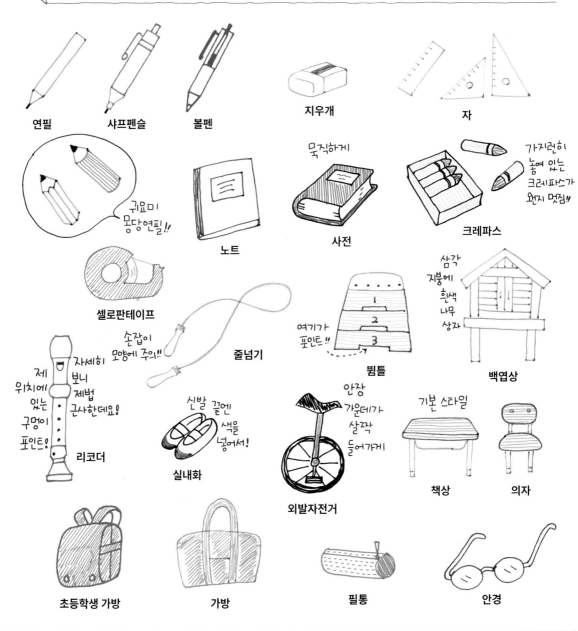

연필

샤프펜슬

볼펜

지우개

자

묵직하게

귀요미
몽당연필!!

노트

사전

가지런히
놓여 있는
크레파스가
왠지 멋짐!!

크레파스

셀로판테이프

손잡이
모양에 주의!!

줄넘기

여기가
포인트!!

뜀틀

삼각
지붕에
흰색
나무
상자

백엽상

제
위치에
있는
구멍이
포인트!

자세히
보니
제법
근사한데요!

리코더

신발 끝엔
색을
넣어서!

실내화

안장
가운데가
살짝
들어가게

외발자전거

기본 스타일

책상

의자

초등학생 가방

가방

필통

안경

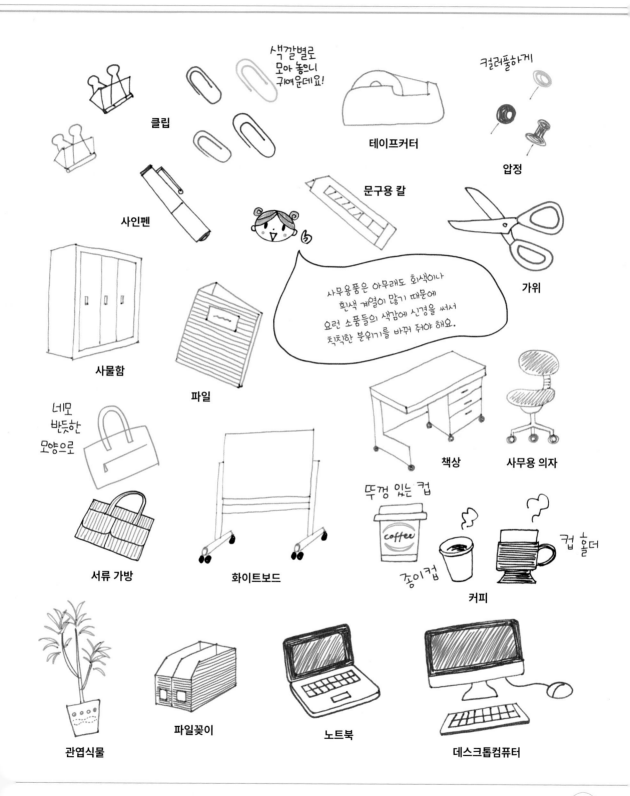

색깔별로
모아 놓으니
귀여운데요!

클립

컬러풀하게

테이프커터

압정

사인펜

문구용 칼

가위

사물함

사무용품은 아무래도 회색이나
흰색 계열이 많기 때문에
요런 소품들의 색감에 신경을 써서
칙칙한 분위기를 바꿔 줘야 해요.

파일

네모
반듯한
모양으로

책상

사무용 의자

서류 가방

화이트보드

뚜껑 있는 컵

coffee

종이컵

커피

컵 홀더

관엽식물

파일꽂이

노트북

데스크톱컴퓨터

잡화 그리기 ③

컬러풀한 패션 아이템 그리기

근사한 계획을 메모할 때 살짝 곁들이면 좋을 패션 아이템들!
반짝반짝, 블링블링 색감에 신경 쓰면서 컬러풀하게 그려 보세요.

모자

야구모자

동그랗게 그리고 점을 콕!
베레모

챙을 평평하게
중절모

챙을 세워
카우보이 모자

니트 모자

니트는 무늬를 넣으면 훨씬 예뻐요!
귀마개 달린 니트 모자

깊고 동그랗게
카스케트

밀짚모자

각진 모양으로
보터

가방

각진 모양으로
토트백 ①

토트백 ②

체인과 리본으로 화려하게
체인백

오늘은 친구랑 교외로 나갈까 해요. 아이, 좋아~!

둥그스름한 모양으로
숄더백 ①

숄더백 ②

약간 둥그스름하게
보스턴백

신발

스니커즈

위쪽 덮개부터 → 신발 앞부분→뒤꿈치 → 발목 부분 → 앞코와 바닥 밑창 → 끈을 그려 완성!

어그 부츠

입구부터 → 산타 부츠처럼 동그랗게 → 이음 매를 그려요 여기가 포인트! → 완성! → 요런 특이한 부츠도 있어요!

바닥도 그려요

미들 부츠 부티

펌프스

펌프스는 의외로 모양 잡기가 까다롭네요. 여기선 위에서 본 모습으로 그렸어요. 이 정도면 어렵지 않겠죠?

아몬드 토

발레 슈즈

뮬

입체적인 펌프스

안쪽은 약간 직선 바깥쪽은 둥근 형태

앞코가 둥그래요

발등 부분을 귀엽게

옆에서 보면 좀 복잡해요!

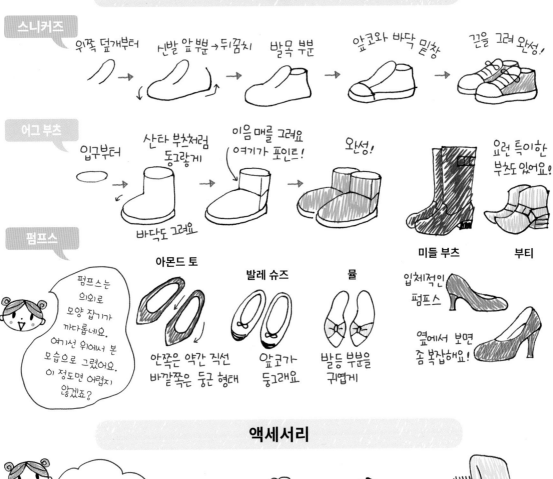

액세서리

딱히 어려운 부분은 없으니 반짝반짝 & 컬러풀하게 그려 보세요!

슈슈

바레트

스톨

목걸이

반지

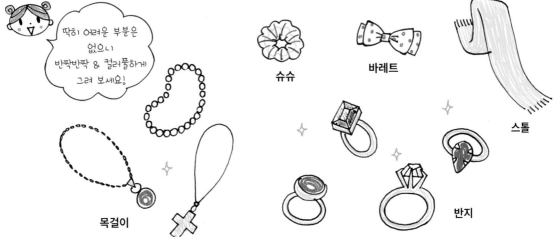

잡화 그리기 ④

생활 잡화는 쓰임새를 생각하며 그리기

평소 많이 보던 것들이지만 막상 일러스트로 그리기엔 어려운 일상용품들!
가드닝, DIY 등의 취미를 가진 분이라면 꼭 도전해 보세요.

가드닝 도구

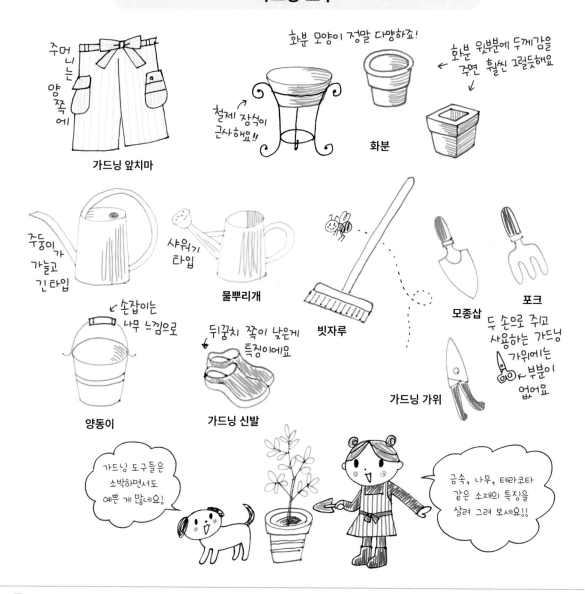

주머니는 양쪽에

가드닝 앞치마

화분 모양이 정말 다양하죠!

철제 장식이 근사해요!!

화분 윗부분에 두께감을 주면 훨씬 그럴듯해요

화분

주둥이가 가늘고 긴 타입

샤워기 타입

물뿌리개

손잡이는 나무 느낌으로

뒤꿈치 쪽이 낮은게 특징이에요

빗자루

모종삽

포크

양동이

가드닝 신발

두 손으로 주고 사용하는 가드닝 가위에는 ✄ 부분이 없어요

가드닝 가위

가드닝 도구들은 소박하면서도 예쁜 게 많네요!

금속, 나무, 테라코타 같은 소재의 특징을 살려 그려 보세요!!

일상용품

목욕용품

폭신폭신하고 두터운 느낌이 나게

오리 인형

수건

욕실 매트

SHAMPOO

샴푸

비누

헤어드라이어

헤어브러시

치약

공구

자세히 들여다 보니 공구류야말로 모양이 아름답네요!
용도를 생각하며 그리다 보면 수월하게 그릴 수 있겠어요.

나사

펜치

드라이버

망치

스패너

세탁용품

드럼식이에요!

뚜껑은
깔끔한 느낌의
색으로

손잡이는 양쪽에

?모양으로

세제

빨래바구니

세탁기

빨래집게

옷걸이

매일매일이 즐거워지는 일러스트 ⑦

이탈리아 국기와 커틀러리의 조합!!

송년회 안내

12월 X일, 이자카야 △△에서 송년회를 합니다.
갓튀긴 바삭바삭한 튀김 맛이 일품인 가게입니다.

올 한해 후회나 반성은 잠시 접고
희망찬 내일을 위해 건배부터 할까요!
참석 여부는 ○일까지 윤미지 총무에게
연락을 주세요.

▲ 장소가 소문난 맛집이란 걸 강조하면 참가자가 늘어날지도!?

편식하지 말고
골고루 먹어요!

매달 15일은 채소의 날!

학교 소식지 등에 활용하면 좋아요!!

○○에게
수건 빌려줘서
정말 고마워.

깨끗하게
세탁했어.

깔끔이
민지가

▲ 요런 '귀요미' 인사는 어때요?

누군가를 조심스럽게 응원하고 싶을 때 살짝!

빨리 꽃이
피었으면
좋겠다

언제나
응원할게

함께 라면 먹을 사람 찾을 때

이렇게 추운날엔
역시 라면이죠!!

오늘은 매콤한 라면이 당기네요

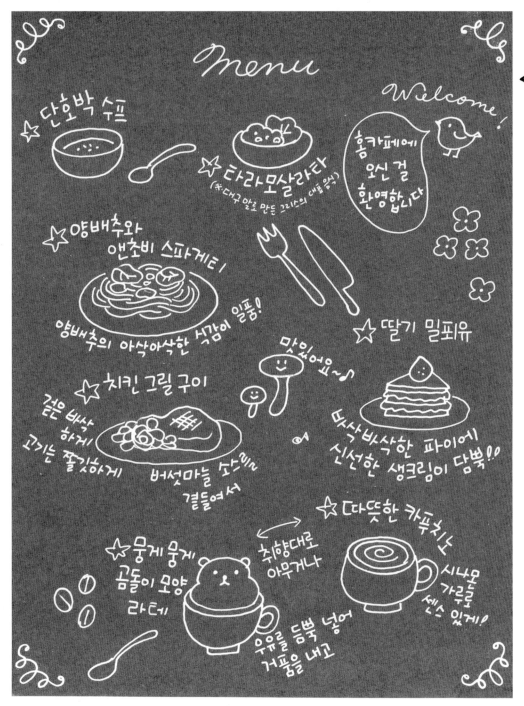

menu

Welcome!

☆ 단호박 수프

☆ 타라모살라타
(※대구 알로 만든 그리스의 대표 음식)

홈카페에 오신 걸 환영합니다

☆ 양배추와 앤초비 스파게티
양배추의 아삭아삭한 식감이 일품!

맛있어요~♪

☆ 딸기 밀피유

☆ 치킨 그릴 구이
겉은 바삭 하게
고기는 쫄깃하게
버섯마늘 소스를 곁들여서

바삭바삭한 파이에 신선한 생크림이 담뿍!!

☆ 따뜻한 카푸치노
시나몬 가루도 센스 있게!

☆ 뭉게 뭉게 곰돌이 모양 라테
취향대로 아무거나
우유를 담뿍 넣어 거품을 내고

살짝쿵 TIP ③

일러스트에 귀여운 표정을 담아 보세요!

여기까지 함께 보신 분들이라면 벌써 눈치채셨겠죠!
음식이든 잡화든 일러스트에 귀여운 얼굴을 그려 넣는다면 그 표현의 폭이 훨씬 다양해져요.
앞서 몇몇 군데 살짝 나오긴 했지만, 귀여운 얼굴을 다양한 사물들에 그려 넣어 보세요.
바로 나만의 '캐릭터'를 만들어 보는 거죠.
덤으로 말풍선까지 넣어서 보는 재미, 읽는 재미 쏠쏠하게!

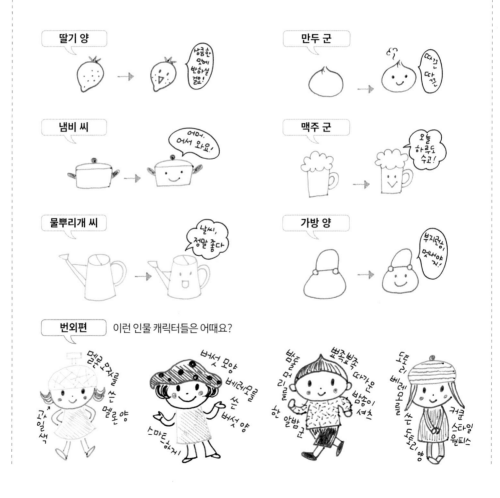

Chapter 3
이벤트나 행사 그리기

이벤트 안내문이나 장식에 도움이 될 만한 일러스트를 간추려 봤어요. 물론 다이어리를 정리할 때 활용해도 좋아요. 예쁘고 편리하게 쓸 수 있는 일러스트들이 한가득이니 꼭 도전해 보세요.

계절 이벤트나 행사 그리기 ①

봄

본래 색대로 그려도 좋지만 봄이라는 계절 분위기와 어울리게
파스텔 톤으로 마무리하면 훨씬 근사할 거예요.

졸업 · 입학

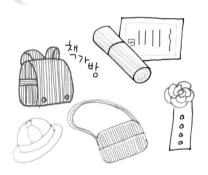

책가방

봄꽃놀이

건~배♪

Beer Beer

어버이날

카네이션

THANK YOU !!

흰 장미

화이트데이

Love

사탕바구니

봄소풍

급식 대신 맛있는 도시락~

어린이날

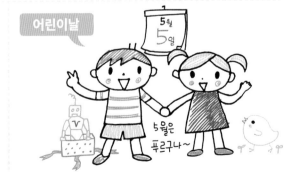

5월 5일

5월은 푸르구나~

계절 이벤트나 행사 그리기 ②

여름

봄과는 대조적으로 원색으로 표현하기에 안성맞춤인 계절!
활기 넘치는 분위기까지 더해진다면 일러스트에 생동감이 넘치겠죠!

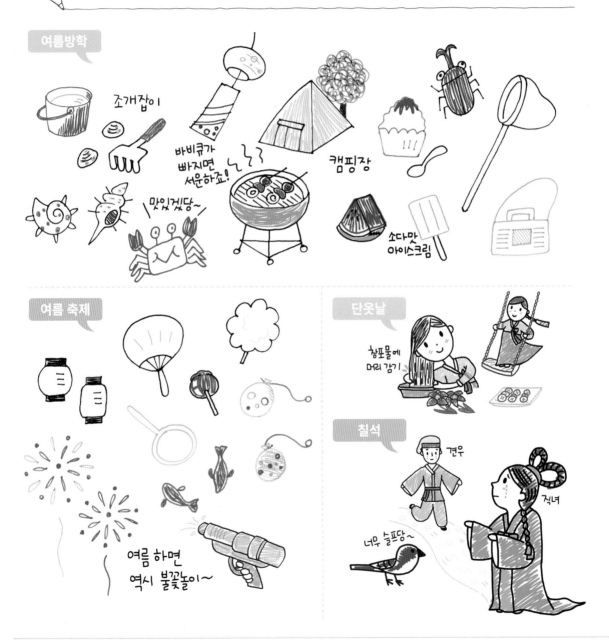

여름방학

조개잡이

바비큐가
빠지면
서운하죠!

맛있겠당~

캠핑장

소다맛
아이스크림

여름 축제

여름 하면
역시 불꽃놀이~

단옷날

창포물에
머리 감기

칠석

견우

직녀

너무 슬프당~

계절 이벤트나 행사 그리기 ③

가을

떠들썩한 와중에도 차분한 색상으로 분위기를 잡으면 어느새 가을 분위기 물씬!
단, 동글동글하고 귀엽게 표현하는 게 포인트예요.

핼러윈

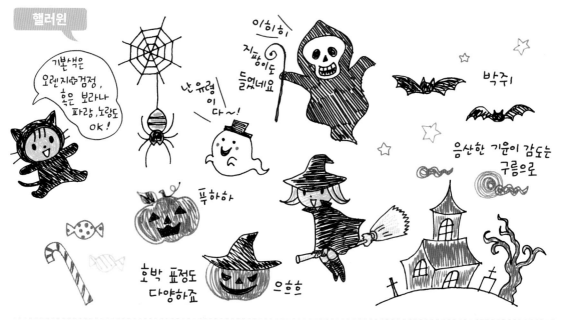

운동회

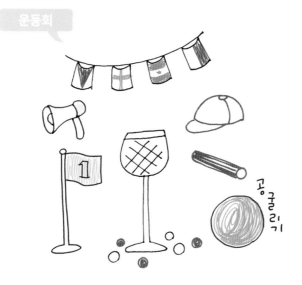

추석

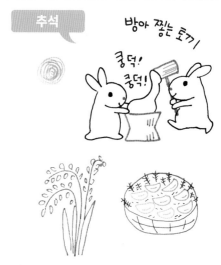

계절 이벤트나 행사 그리기 ④

겨울

이벤트의 특징부터 빨강과 꼭 어울리는 계절! 겨울이야말로 이벤트의 계절이죠.
포인트 색을 빨강으로 해서 꼭 한 번 도전해 보세요.

크리스마스

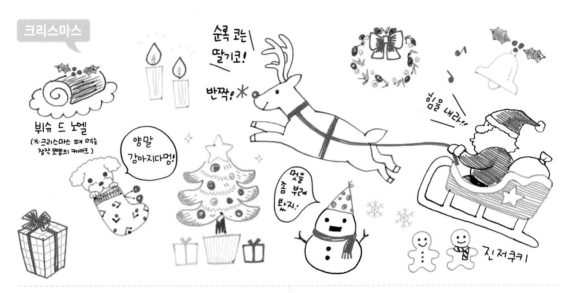

뷔슈 드 노엘
(※크리스마스 때 먹는
장작 모양의 케이크)

순록 코는
딸기코!

반짝!※

양말
강아지다멍!

힘을 내라!!

떡을
좀 부려
봤지!

진저쿠키

설날

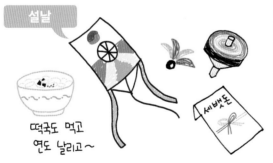

떡국도 먹고
연도 날리고~

세뱃돈

방한용품

김장

우리 집 김치
맛 좀 봐요!!

밸런타인데이

트뤼플

카드와 함께

이벤트나 행사에 관련된 것들 그리기 ①
여러 가지 교통수단 그리기

자동차, 전철, 비행기, 배 등 교통수단을 그리기가 어렵다는 분들이 더러 계시는데요.
아주 간단한 비결만 알고 있으면 뚝딱 그릴 수 있어요.

교통수단 그리기

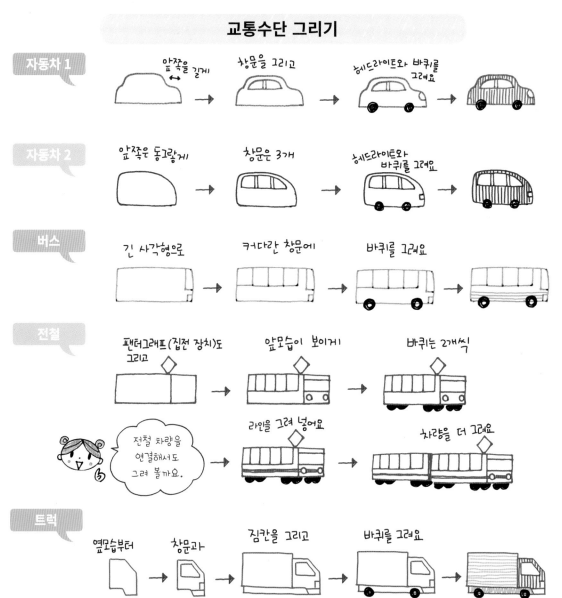

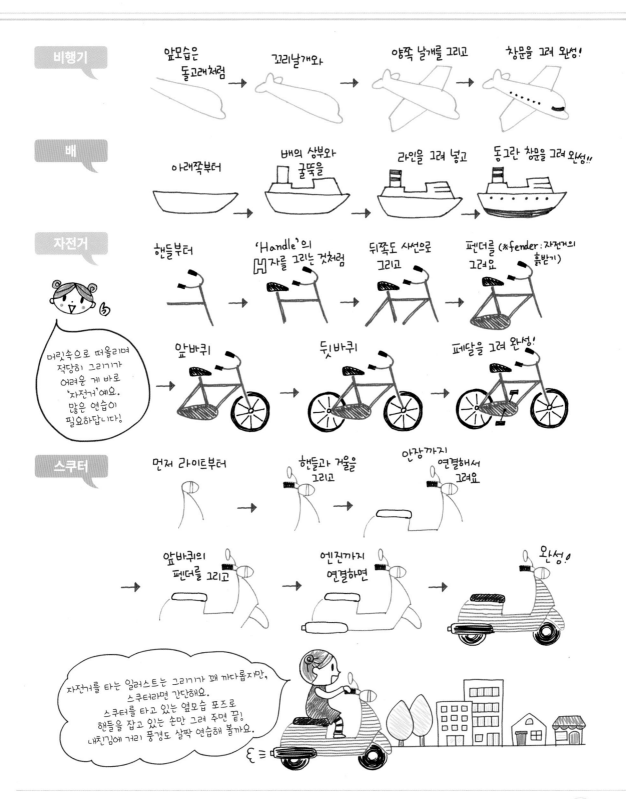

비행기

앞모습은
돌고래처럼
→
꼬리날개와
→
양쪽 날개를 그리고
→
창문을 그려 완성!

배

아래쪽부터
→
배의 상부와
굴뚝을
→
라인을 그려 넣고
→
동그란 창문을 그려 완성!!

자전거

핸들부터
→
'Handle'의
H자를 그리는 것처럼
→
뒤쪽도 사선으로
그리고
→
펜더를 (※fender : 자전거의
흙받기)
그려요

머릿속으로 떠올리며
적당히 그리기가
어려운 게 바로
'자전거'예요.
많은 연습이
필요하답니다!

→
앞바퀴
→
뒷바퀴
→
페달을 그려 완성!

스쿠터

먼저 라이트부터
→
핸들과 거울을
그리고
→
안장까지
연결해서
그려요

→
앞바퀴의
펜더를 그리고
→
엔진까지
연결하면
→
완성!

자전거를 타는 일러스트는 그리기가 꽤 까다롭지만,
스쿠터라면 간단해요.
스쿠터를 타고 있는 옆모습 포즈로
핸들을 잡고 있는 손만 그려 주면 끝!
내친김에 거리 풍경도 살짝 연습해 볼까요.

089

이벤트나 행사에 관련된 것들 그리기 ②

이런저런 취미용품 그리기

막상 그리려고 하면 분위기만으로는 그리기 막막한 취미용품들.
먼저 흉내 내며 천천히 따라 그리는 연습부터 해 보세요.

스포츠

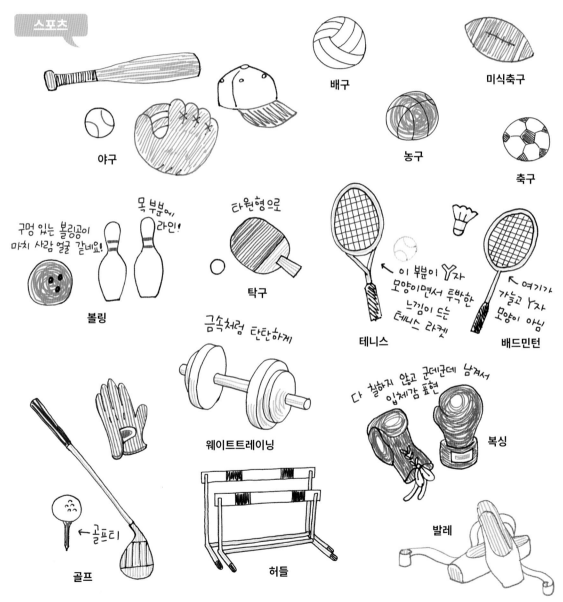

배구

미식축구

야구

농구

축구

구멍 있는 볼링공이
마치 사람 얼굴 같네요!

목 부분에
라인!

타원형으로

볼링

탁구

← 이 부분이 Y자
모양이면서 투박한
느낌이 드는
테니스 라켓

← 여기가
가늘고 Y자
모양이 아님

테니스

배드민턴

금속처럼 탄탄하게

웨이트트레이닝

다 칠하지 않고 군데군데 남겨서
입체감 표현

복싱

← 골프티

골프

허들

발레

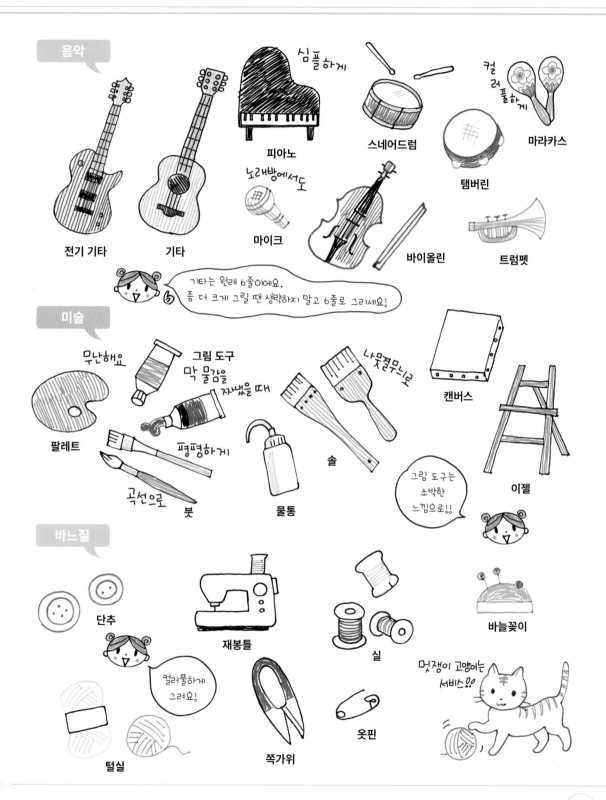

이벤트나 행사에 관련된 것들 그리기 ③

행복한 결혼식

결혼식 일러스트는 축하 카드에 안성맞춤이에요.
축하하는 마음이 그 어떤 것보다도 소중하게 전해지겠죠!

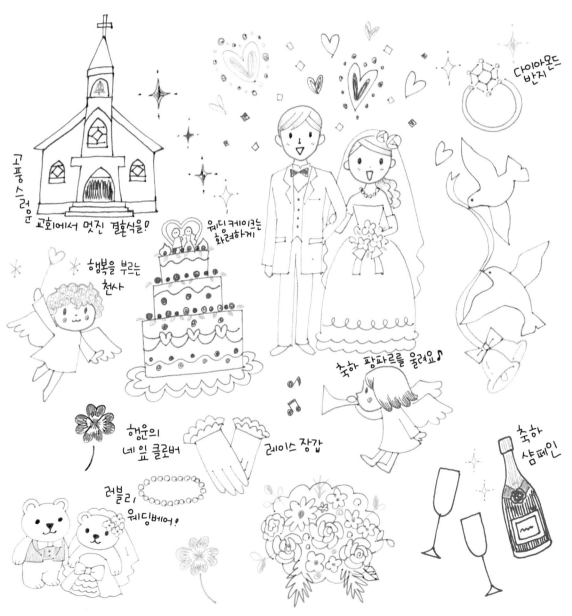

고풍스러운 교회에서 멋진 결혼식을!

웨딩 케이크는 화려하게

다이아몬드 반지도

행복을 부르는 천사

축하 팡파르를 울려요♪

행운의 네 잎 클로버

레이스 장갑

축하 샴페인

러블리 웨딩베어!

언제까지나
행복한 부부로
살아가길!

▶ 사랑스러운 웨딩베어로。

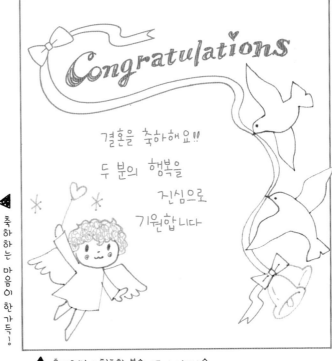

Congratulations

결혼을 축하해요!!

두 분의 행복을

진심으로

기원합니다

▲ 화려하면서 청초한 분위기도 느껴지네요

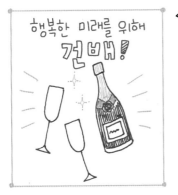

행복한 미래를 위해
건배!

▶ 축하하는 마음이 한 가득。

나도 일러스트레이터! ⑥

귀여운 화동들도 그려 볼까요!
밝고 화려한 모습이 정말 천사와 다름없네요.

결혼반지가 담긴
바구니를 전하는
남자아이를
링보이라고 해요

꽃잎을 뿌리며
신부를 인도하는
여자아이를
플라워걸이라고 해요

이벤트나 행사에 관련된 것들 그리기 ④

아기 & 아기용품 그리기

귀엽고 깜찍하게 그리는 비결은 통통함 & 2등신!
귀여운 일러스트 덕분에 매일 쓰는 육아일기가 훨씬 즐거워지겠죠!

아기 그리기

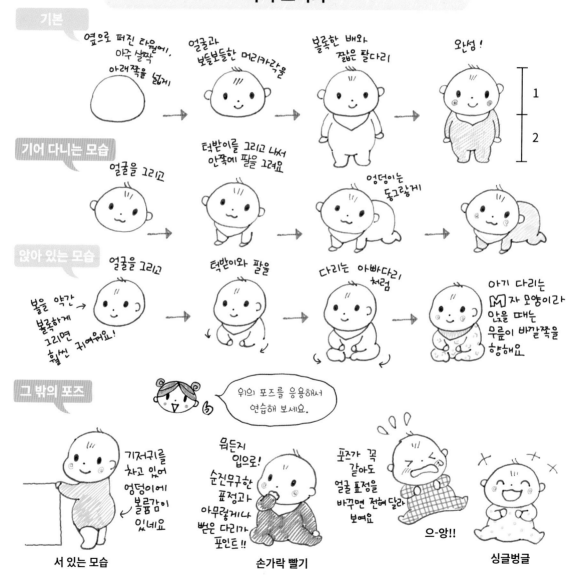

기본

옆으로 퍼진 타원에, 아주 살짝 아래쪽을 넓게 → 얼굴과 보들보들한 머리카락을 → 볼록한 배와 짧은 팔다리 → 완성! 1 2

기어 다니는 모습

얼굴을 그리고 → 턱받이를 그리고 나서 안쪽에 팔을 그려요 → 엉덩이는 둥그랗게 →

앉아 있는 모습

볼을 약간 볼록하게 그리면 훨씬 귀여워요! / 얼굴을 그리고 → 턱받이와 팔을 → 다리는 아빠다리처럼 → 아기 다리는 M자 모양이라 앉을 때는 무릎이 바깥쪽을 향해요

그 밖의 포즈

위의 포즈를 응용해서 연습해 보세요.

기저귀를 차고 있어 엉덩이에 볼록감이 있네요
서 있는 모습

뭐든지 입으로! 순진무구한 표정과 아무렇게나 뻗은 다리가 포인트!!
손가락 빨기

포즈가 꼭 같아도 얼굴 표정을 바꾸면 전혀 달라 보여요 / 으-앙!!

싱글벙글

아기용품

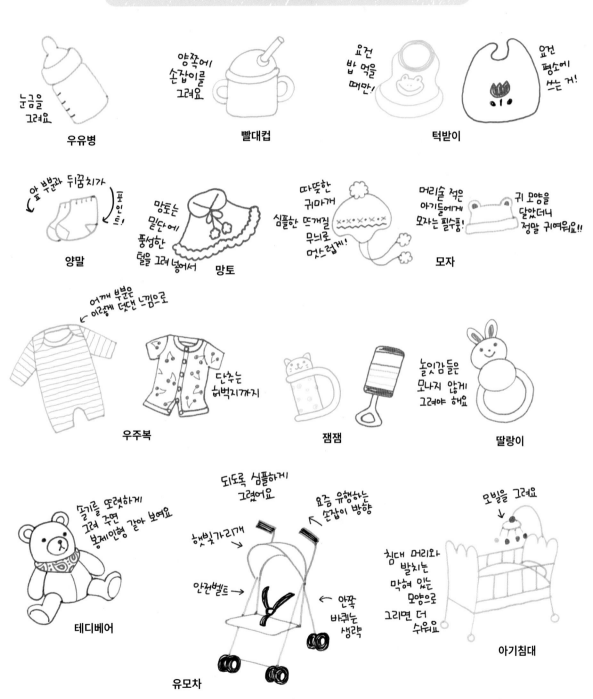

눈금을
그려요

우유병

양쪽에
손잡이를
그려요

빨대컵

요건
밥 먹을
때만!

턱받이

요건
평소에
쓰는 거!

앞 부분과 뒤꿈치가
포인트!

양말

망토는
밑단에
풍성한
털을 그려 넣어서

망토

따뜻한
귀마개
심플한 뜨개질
무늬로
멋스럽게!

머리술 적은
아기들에게
모자는 필수품!

귀 모양을
달았더니
정말 귀여워요!!

모자

어깨 부분은
이렇게 덧댄 느낌으로

우주복

단추는
허벅지까지

잼잼

놀이감들은
모나지 않게
그려야 해요

딸랑이

솔기를 또렷하게
그려 주면
봉제인형 같아 보여요

테디베어

되도록 심플하게
그렸어요

요즘 유행하는
손잡이 방향

햇빛가리개

안전벨트 →

← 안쪽
바퀴는
생략

유모차

모빌을 그려요

침대 머리와
발치는
막혀 있는
모양으로
그리면 더
쉬워요

아기침대

매일매일이 즐거워지는 일러스트 ⑨

▼ 일러스트를 그려 넣은 육아일기예요. 먼 훗날 아주 소중한 보물이 되겠죠!!

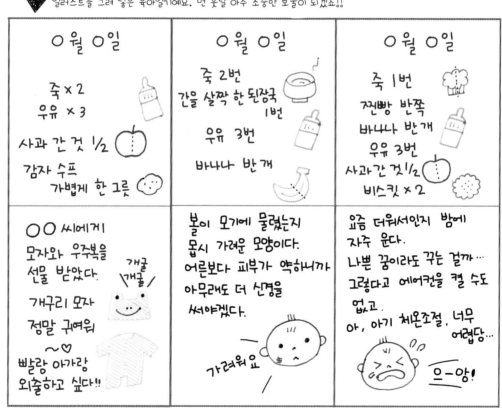

Chapter 4
아이콘과 무늬, 그리고 장식선 그리기

별자리나 띠, 날씨 이모티콘 등 살짝 곁들이기
만 해도 귀여운 일러스트를 소개할게요.
또 일러스트에 한층 멋을 더해 주는 장식선과
글자 꾸미기에도 도전해 보세요.

아이콘 그리기 ①

별자리는 표정을 담아서

별자리 아이콘은 심플하고 귀엽게 그려 보세요.
여기서는 별 하나가 별자리 사이를 이리저리 떠돌아다니는 것으로 연출해 봤어요.

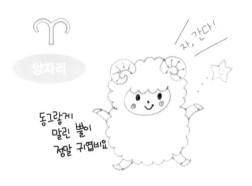

양자리

자, 간다!

동그랗게
말린 뿔이
정말 귀엽네요

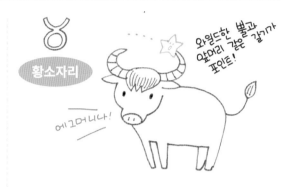

황소자리

와일드한 뿔과
앞머리 같은 갈기가
포인트!

에그머니나!

쌍둥이자리

어, 미안!

앗!

그리스 신화풍
옷으로

게자리

잡았당!

눈이나
집게발 길이를
비대칭으로
그려 생동감
있게!

사자자리

앉아 있는
사자의 발은
크고 또렷하게

아얏!

처녀자리

어머,
귀여워라~!

긴 머리가
아름답죠!

얼굴을 살짝
길게 그리면
어른스러워 보여요

천칭자리

앤티크한
분위기로

식후, 무거워!!

전갈자리

거미 친구쯤
되는 전갈은
머리와 배가
붙어 있어요

양.
먹어 버릴까 보다!

궁수자리

하반신을
말처럼
표현하는 게
중요해요!

자, 갑니다!

염소자리

나이스 캐치!

수염이
매력
포인트!

뿔이 뒤쪽을
향해 나 있네요

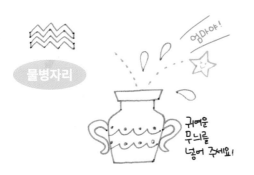

물병자리

엄마야!

귀여운
무늬를
넣어 주세요!

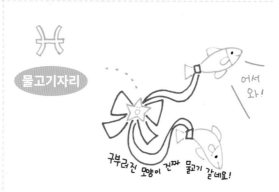

물고기자리

어서
와!

구부러진 모양이 진짜 물고기 같네요!

아이콘 그리기 ②

열두 띠 동물은 정확한 순서대로

각각의 열두 띠 동물을 머릿속에 상상하며 그려 보세요.
동물의 모습을 그릴 때 약간 과장해서 표현하면 훨씬 귀엽고 깜찍해 보여요.

쥐

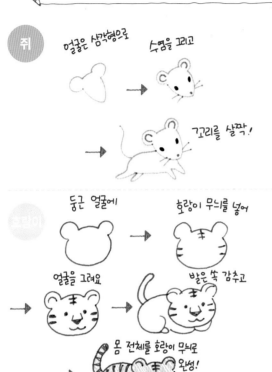

얼굴은 삼각형으로 → 수염을 그리고 → 꼬리를 살짝!

소

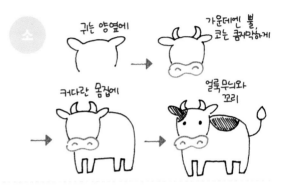

귀는 양옆에 → 가운데엔 뿔 코는 콤지막하게

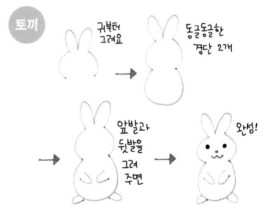

커다란 몸집에 → 얼룩무늬와 꼬리

호랑이

둥근 얼굴에 → 호랑이 무늬를 넣어

얼굴을 그려요 → 발은 쏙 감추고

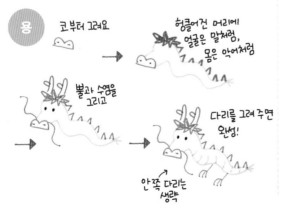

몸 전체를 호랑이 무늬로 완성!

토끼

귀부터 그려요 → 동글동글한 정단 2개

앞발과 뒷발을 그려 주면 → 완성!

용

코부터 그려요 → 헝클어진 머리에 얼굴은 말처럼, 몸은 악어처럼

뿔과 수염을 그리고 → 다리를 그려 주면 완성!

안쪽 다리는 생략

뱀

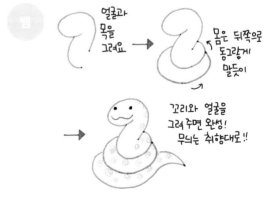

얼굴과 목을 그려요 → 몸은 뒤쪽으로 동그랗게 말듯이

꼬리와 얼굴을 그려 주면 완성! 무늬는 취향대로!!

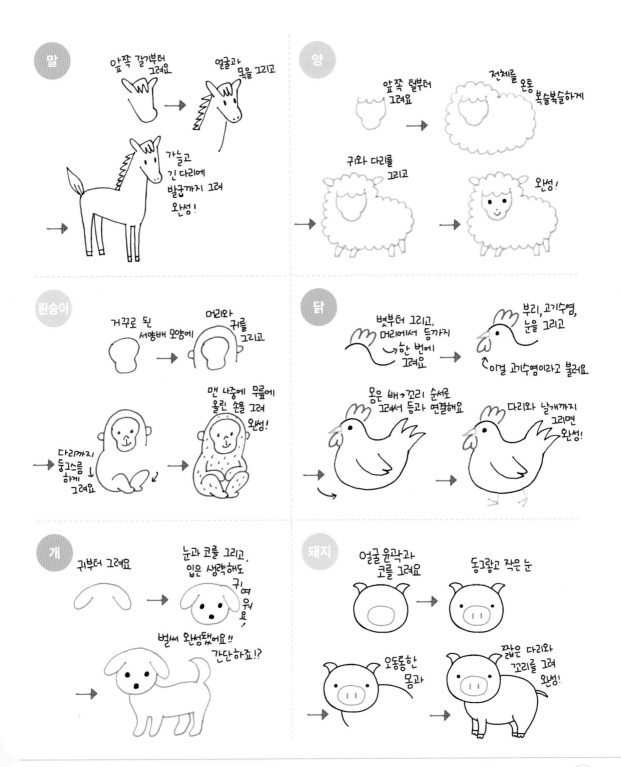

말

앞쪽 갈기부터 그려요

얼굴과 목을 그리고

가늘고 긴 다리에 발굽까지 그려 완성!

양

앞쪽 털부터 그려요

전체를 온통 복슬복슬하게

귀와 다리를 그리고

완성!

원숭이

거꾸로 된 서양배 모양에

머리와 귀를 그리고

다리까지 둥그스름 하게 그려요

맨 나중에 무릎에 올린 손을 그려 완성!

닭

볏부터 그리고, 머리에서 등까지 한 번에 그려요

부리, 고기수염, 눈을 그리고

이걸 고기수염이라고 불러요

몸은 배→꼬리 순서로 그려서 등과 연결해요

다리와 날개까지 그리면 완성!

개

귀부터 그려요

눈과 코를 그리고, 입은 생략해도 귀여워요,

벌써 완성됐어요!! 간단하죠!?

돼지

얼굴 윤곽과 코를 그려요

동그랗고 작은 눈

오동통한 몸과

짧은 다리와 꼬리를 그려 완성!

아이콘 그리기 ③

날씨는 최대한 의인화해서 그리기

날씨를 떠올릴 때마다 추억들이 또렷하게 되살아나는 경험들이 있을 거예요.
이제 일기장에 날씨 일러스트를 그려 넣어 보세요. 마음까지 푸근해진답니다.

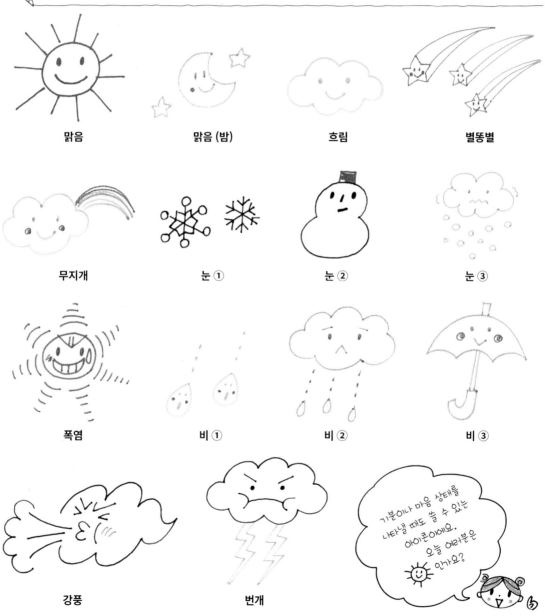

맑음

맑음 (밤)

흐림

별똥별

무지개

눈 ①

눈 ②

눈 ③

폭염

비 ①

비 ②

비 ③

강풍

번개

기분이나 마음 상태를
나타낼 때도 쓸 수 있는
아이콘이에요.
오늘 여러분은
인가요?

당신의 웃는 얼굴은 **태양** 입니다!

언제나 응원해 줘서 고마워!!

언제나 든든한 친구에게 고마움을 전하며

비 온 뒤에는 **무지개** 가 뜬단다!

파이팅!

실의에 빠진 친구에게 살짝。

물건을 잘 잃어버리는 아이에게 메모해서 주세요

우산 잘 챙기렴!!

동그란 카드도 좋아요!

엄청 가물거나 추운 날씨에 건강하게 잘 지내시는지요?

근처에 오시거든 꼭 한번 들러 주세요

어젯밤의 엄마

번쩍!!

된통 혼났어 °ᴥ

감정을 표현하는 데에 날씨만큼 요긴한 게 없어요

팀원모집!

우리 팀에게 **파워**를 !!

일부러 선 밖으로 나가게 그려도 재밌겠죠!!

유머가 통하는 손윗사람에게…

무더운 날씨가 계속되고 있어요!! 더위 먹지 마시고 건강하게 지내시길 바랄게요.

무늬 그리기 ①

반복적으로 무늬 그리기

점이나 블록 등의 무늬를 그릴 땐 일러스트 하나만을 반복해서 그려요.
좋아하는 일러스트를 하나 골라서 연습해 보세요.

점

블록

반짝반짝

별

물방울

리본

사과

꽃

회오리 선

나무

점 & 하트

새싹

무늬 그리기 ②

장식선은 리드미컬하게 그리기

장식선은 일러스트와 선을 반복적으로 어우러지게 그려 보세요.
단, 선을 그릴 땐 한 번에 쭉 그려야 해요. 또 컬러풀하게 마무리해서 한층 귀엽게 꾸며도 좋아요.

점은 크게 ➤

별은 하트로 ➤

지그재그 선은
파도 모양으로 ➤

블록은 불규칙하게 ➤

잎을 붙여서 ➤

리본은 나비로 ➤

꽃으로 바꿔서 ➤

위아래로 방향을
돌리면서 ➤

각도를 바꿔서 ➤

위아래를 바꿔서 ➤

대칭으로 ➤

무늬 그리기 ③

일러스트로 꾸미는 프레임

프레임 부분은 꼭 선으로 그릴 필요는 없어요.
일러스트를 잘 활용한다면 멋진 프레임 장식이 되겠죠!

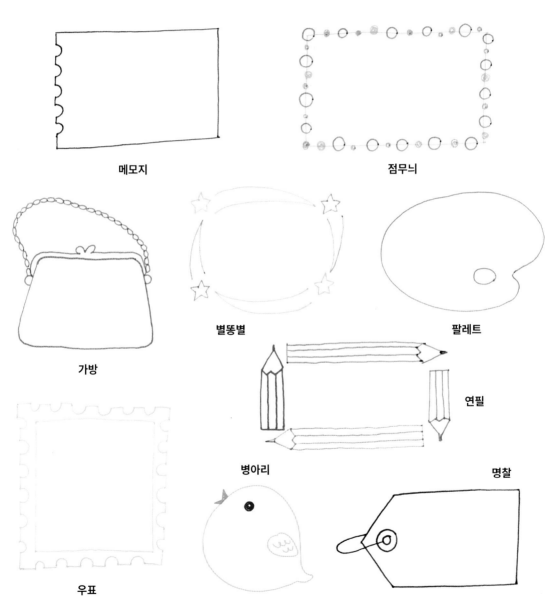

메모지

점무늬

가방

별똥별

팔레트

연필

우표

병아리

명찰

규칙적으로 글자 꾸미기

일정한 규칙에 따라 좋아하는 글자를 꾸며 보는 거예요.
일러스트의 분위기를 한층 풍성하게 해 주는 글자 꾸미기에 꼭 도전해 보세요.

글자 꾸미기

같은 굵기로
사랑
기본 스타일

그림자를 넣어서
사랑
중후하게

옆을 두껍게
사랑
복고풍으로

끝을 가늘게
사랑
부드러운 느낌으로

끝에 점을
사랑
발랄하게

끝을 두껍게
사랑
유쾌하게

분위기 있는 글자 꾸미기

컬러풀하고 풍성한 느낌!

날렵한 느낌으로

i는 물고기 모양이네요

글자 속에 ♡ 빵빵!!

글자에 살짝 디자인을 넣는 것만으로도 이렇게 재있는 걸요!!

기본 스타일!
여긴 원두 모양으로

모두모두 싱글벙글! 맛있는 달걀표라네요!!

비주얼은 진짜 샌드위치 같아요!

자유롭게 그려 보세요!

지금까지 등장한 '매일매일이 즐거워지는 일러스트' 중에서
몇 개를 골라 그림만 지워 봤어요.
여러분이 직접 일러스트레이터가 되어, 나만의 그림 카드를 완성해 보세요.

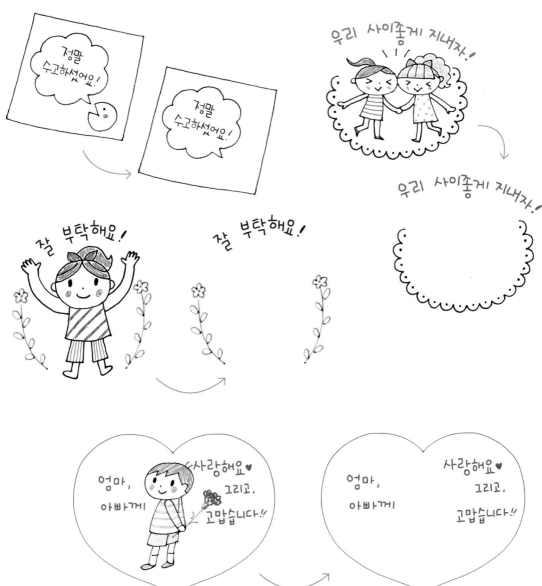

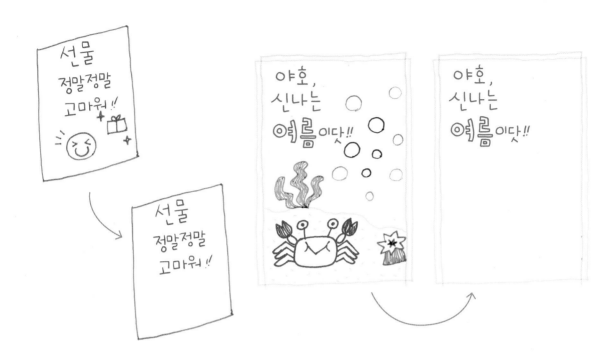

선물
정말정말
고마워!!

선물
정말정말
고마워!!

야호,
신나는
여름이닷!!

야호,
신나는
여름이닷!!

샘플을 따라 그려도 좋고, 전혀 다른 나만의 일러스트로 꾸며 봐도 좋아요.
또, 책 속의 다른 일러스트를 조합해 봐도 재미있답니다!!

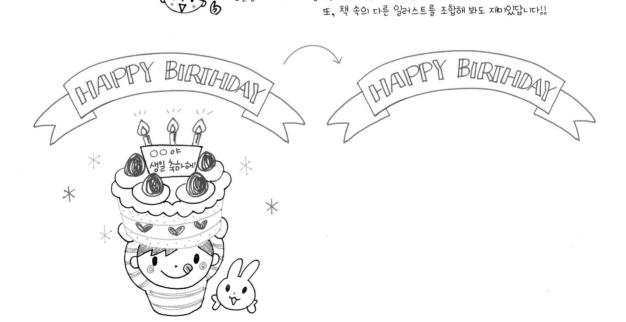

HAPPY BIRTHDAY

HAPPY BIRTHDAY

○○야
생일 축하해!

마무리하는 글

수많은 손그림 일러스트 책 가운데

이 책을 선택해 주셔서

정말 고맙습니다.

어떠셨나요?

막상 그려 봤더니

어렵네, 하시는 분들은

마음에 드는 부분을 꾸준히 반복해서 연습해 보세요.

좋아하는 일러스트 하나만 제대로 그릴 수 있어도

자신감이 생기면서 일러스트 그리기가 훨씬 즐거워진답니다.

실제로 그려 봤더니

너무 간단해서 아쉬운데, 하시는 분들은

'이렇게 그리니까 더 귀엽네!'

'이 부분은 생략해도 되겠어!' 등등

솔직하게 느낀 대로

일러스트를 수정해 보세요.

그렇게 즐기면서 그리다 보면

언젠가는 여러분만의

'특별한 일러스트'를 완성할 수 있을 거예요.

그리고, 이 책이 조금이나마 도움이 될 수만 있다면

굉장히 행복하겠네요.

마지막으로

책이 나오기까지

도와주시고 애써 주신 모든 분들께

진심으로 고맙다는 인사를 전해요.

여러분, 정말 고마워요!!

구도 노조미

글·그림 ● 구도 노조미

홋카이도에서 태어나 일본여자미술대학 조형과를 졸업하고,
캐릭터 그림책, 실용서, 잡지, 만화 등 다양한 분야에서 일러스트레이터로 활발히 활동하고 있다.
주요 저서로는 《언러키 군, 네 옆에 있을게》, 《대역 언러키, 달의 펜던트의 비밀》 (PHP연구소) 등이 있으며,
공들인 캐릭터 '푸욧토(ぷよっと) 아저씨'와 《점보 숨은그림찾기》 (코믹출판사)로 일본 각지를 돌며 취재 여행 중이다.
홈페이지 http://home.netyou.jp//zz/room226
블로그 http://nozomikudo.cocolog-nifty.com

옮긴이 ● 한미애

성신여자대학에서 일어일문학을 공부하고, 해운회사에서 대표이사 비서로 7년간 근무했다.
우연하게 일본어 교재를 기획·집필하게 된 것을 계기로 일본어 강의를 시작, 지금은 프리랜서로 활동 중이다.

누구나 쉽게 따라 그릴 수 있는 **1000개**의 생활 속 일러스트!!

귀엽고 깜찍한 손그림 일러스트

3쇄 발행 2020년 04월 15일

지은이 구도 노조미
옮긴이 한미애
펴낸이 임형경
펴낸곳 라즈베리
마케팅 김민석
디자인 홍수미
편집 장원희
등록 제210-92-25559호
주소 (01364) 서울 도봉구 해등로 286-5, 101-905
대표전화 02.955.2165
팩스 0504.088.9913 • 0504.722.9913
홈페이지 www.raspberrybooks.co.kr
블로그 http://blog.naver.com/e_raspberry
카페 http://cafe.naver.com/raspberrybooks
ISBN 979-11-954376-9-6 (13650)

Original title: KANTAN, KAWAII! BALL PEN ILLUST LESSON CHOU
Original Japanese edition published in 2013 by COSMIC PUBLISHING CO., LTD., Tokyo.
Original text layout, jacket and cover design by Masataka Ishidoya
Original edition Editors: Masayo Tsurudome, Yoshiriro Urata(COSMIC PUBLISHING CO., LTD.)
© 2013-2016 Nozomi Kudo, COSMIC PUBLISHING CO., LTD.

Korean translation rights arranged with COSMIC PUBLISHING CO., LTD., Tokyo, and Raspberry, Korea through PLS Agency, Seoul.
Korean translation edition ©2016 by Raspberry, Korea.